Florist
Meister
的花藝祕訣

Florist
Meister
的花藝祕訣

德式花藝名家親傳

花束製作的基礎&應用

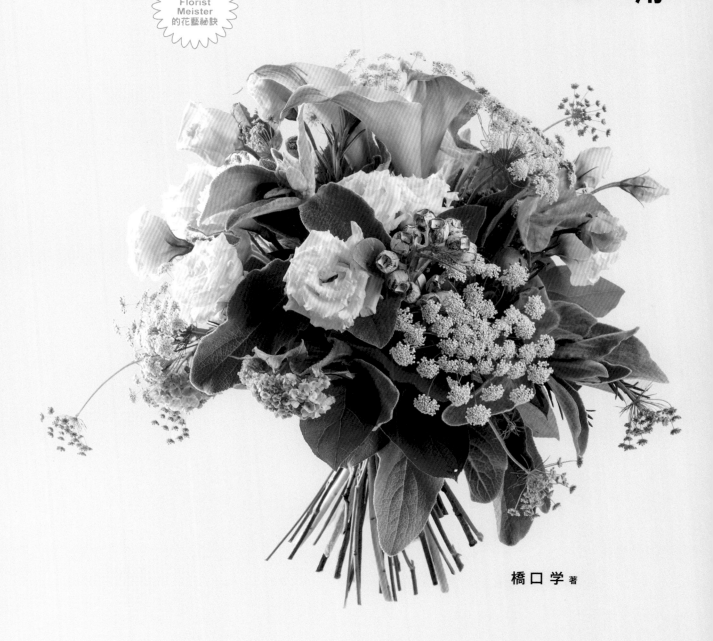

橋口 学 著

Schöner Strauß!

多 麼 賞 心 悅 目 的 花 束 啊 !

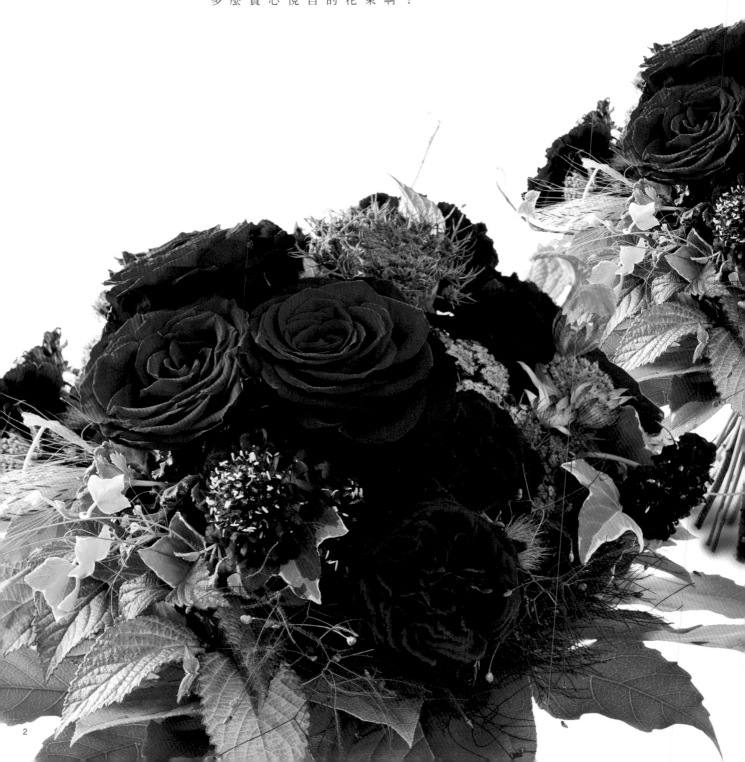

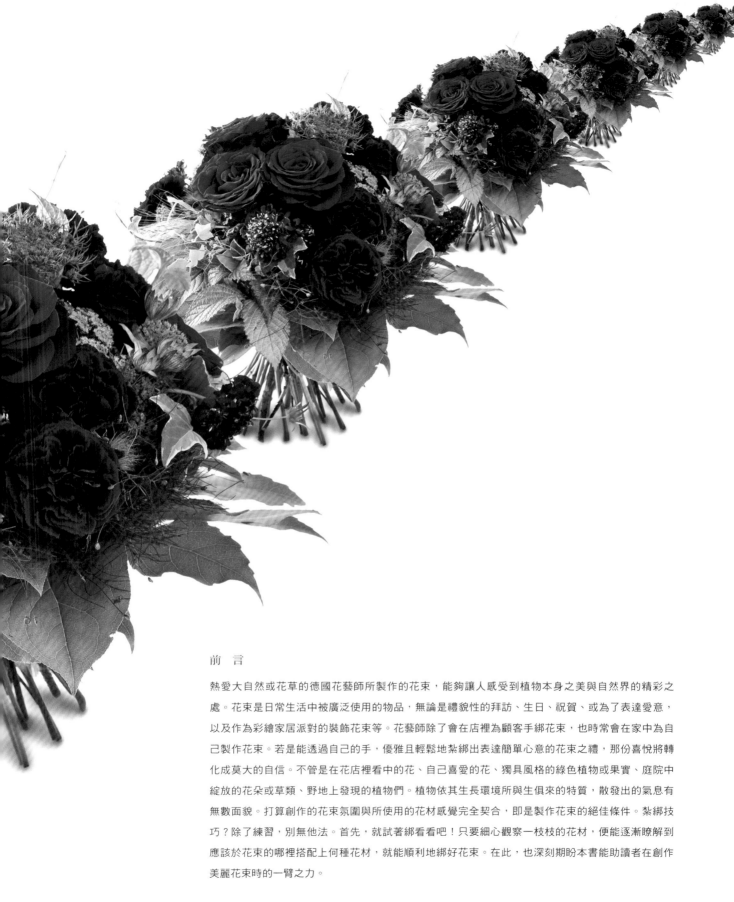

前　言

熱愛大自然或花草的德國花藝師所製作的花束，能夠讓人感受到植物本身之美與自然界的精彩之
處。花束是日常生活中被廣泛使用的物品，無論是禮貌性的拜訪、生日、祝賀、或為了表達愛意，
以及作為彩繪家居派對的裝飾花束等。花藝師除了會在店裡為顧客手綁花束，也時常會在家中為自
己製作花束。若是能透過自己的手，優雅且輕鬆地紮綁出表達簡單心意的花束之禮，那份喜悅將轉
化成莫大的自信。不管是在花店裡看中的花、自己喜愛的花、獨具風格的綠色植物或果實、庭院中
綻放的花朵或草類、野地上發現的植物們。植物依其生長環境所與生俱來的特質，散發出的氣息有
無數面貌。打算創作的花束氛圍與所使用的花材感覺完全契合，即是製作花束的絕佳條件。紮綁技
巧？除了練習，別無他法。首先，就試著綁看看吧！只要細心觀察一枝枝的花材，便能逐漸瞭解到
應該於花束的哪裡搭配上何種花材，就能順利地綁好花束。在此，也深刻期盼本書能助讀者在創作
美麗花束時的一臂之力。

Contents

Chapter 1

基 礎 篇
[圓 形 花 束]
～密集成團／作出高低層次～

[密集式圓形花束]

[多層次圓形花束]

※本書的封面，使用了Florist Meister這個名稱。德語稱呼花職人為florist，而橋口老師擁有的國家資格名稱，正確的說法應為花藝師名人（Florist Meister）。

Chapter 2

應用篇

[善用動感與空間的花束]

～單面花／花腳並排／架構式插法／不對稱～

C o l u m n

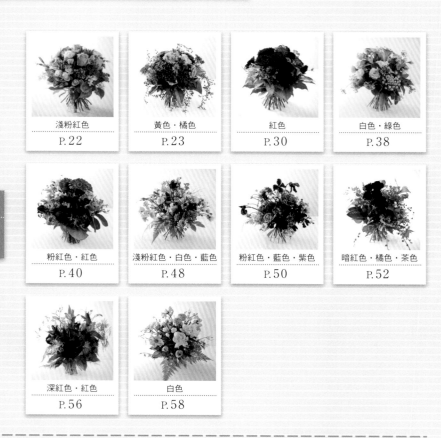

Theme ❶ 顏色

淺粉紅色 P.22	黃色・橘色 P.23	紅色 P.30	白色・綠色 P.38
粉紅色・紅色 P.40	淺粉紅色・白色・藍色 P.48	粉紅色・藍色・紫色 P.50	暗紅色・橘色・茶色 P.52
深紅色・紅色 P.56	白色 P.58		

Theme ❷ 動感

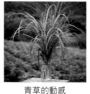

青草的動感 P.66	利用多彩豐富的花朵 P.70	往下方的流動感 P.112

Theme ❸ 單面花

小型花 P.76	混搭顏色 P.78	將花材組群化 P.82

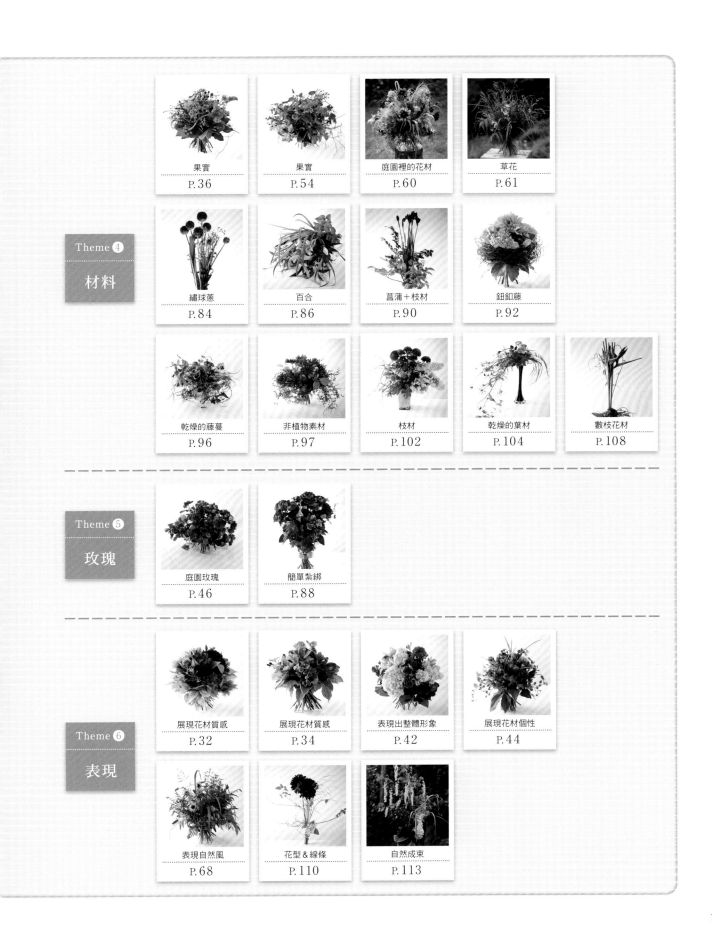

Q1 想要嘗試製作花束，
但需要什麼樣的花呢？
完全不知道該如何選花？

A1 花束的製作，正顯示出這個人當下的心境與個性。花材的選用雖無一定的規則，但若想作出美麗花束，倒是可以遵循前人所建構的法則來下手。首先，依自然法則，採用大、中、小的主張（請參照P.11）。其次，仔細觀察植物的特徵，並決定想要營造出的氛圍。究竟是要配合植物的特徵來製作花束，還是依花束的形狀來選擇植物，著手的方法五花八門。比方說：適用於花束主花的花，適合營造出向上飛躍的花，或是橫彎後如傾洩般的花瀑等，能否掌握花種變化萬千的特徵極為重要。

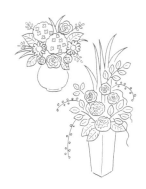

Q2 當自由創作花束時，
何種形狀的花束比較好？
能否隨心搭配出想像中的花形？

A2 花束分為圓形、細長形、往下垂懸形、自然氛圍形等，種類琳瑯滿目。若想自由創作出花形，首先得觀察欲使用的花材，是屬於筆直細長的呢？還是整欉圓滿茂密的模樣？或能勾勒出優雅曲線的姿態呢？若能發揮材料的特性創作花束，便能水到渠成，自成其風格。最後則是掌握花束整體的重心與平衡感。自由創作花束的箇中樂趣就在於此。

Q3 事前的葉、莖處理，
應作到什麼程度
比較恰當呢？

A3 雖會依花束的大小或形狀而有所不同，但大致而言，密集式花束以事前剪掉約一半的葉子，大型花束則去掉1/3的程度為基本標準。實際上，一邊少量除去多餘的葉子，一邊手綁花束即可。這類應有的知識會隨著經驗逐漸累積，像是盡量不剪葉，以作為綁花時的緩衝；或較易失水的花材，而刻意多剪掉一些葉子等。

製作花束的困難點是什麼呢？

Q4 就在手綁花束時，
花卻從手中滑了下來。
尤其是非洲菊特別容易滑動，
有什麼防止的方法嗎？

A4 訣竅就在於將花莖呈螺旋狀緊密排列。即便是極易滑動的非洲菊，只要中間不出現空隙，就不至於讓花的排列位置跑掉。莖部有其各種不同的形狀與硬度，莖部與莖部間若有空隙，最好選用可補足空隙的花材。什麼類型的莖桿較容易補足空隙呢？這得靠不斷的練習綁花，才能培養出精準的手感。另外，導致容易滑落下來的原因，極有可能是沒放入緩衝葉材所致。先利用非洲菊的花莖光滑且容易滑動的特性，並以綠葉或其他花材作出形狀後，再由上方插進去也是一種變通的方式喔！

「花束製作其實非常的簡單，
但也正因如此才困難……」
常常聽到這樣的見解。
現在就來談談，針對在製作花束時，
一些經常會碰到的困擾，以及一般被認為是
較難的問題點的解決方法。

Q5 雖被要求「需以中心為軸，一邊轉動花束，一邊製作」，但實際製作時根本無法轉動。

A5 能夠乾脆俐落地轉動花束的訣竅，在於右手的瞬間轉力。將右手輕輕地握在左手下方部位，接著直接出力轉動花束，再迅速握回原處。甚至還得進一步掌握使交錯花莖毫無空隙地緊密重疊，以及保持重心的平衡手感。

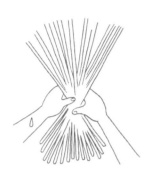

Q6 最初定位好的中心線，不知不覺中就不知道跑到哪兒去了。

A6 花束以最初拿的第一枝花為中心。祕訣在於一邊轉動花束，一邊不留空隙地緊密添加上花材。應當以正中央為重心，謹慎地加上花材，直到花束擴展到45°角左右，除此之外，別無它法。以正中央為重心一舉極為重要，因此最初的花一旦走位了，重心也會跟著跑掉。倘若發現已經偏離，最好是再重新來過，或抽掉最初的花，並拿看看花束，感覺一下重心在哪裡，再將花重新插回重心之處。

Q7 好不容易綁好花束後，卻發現莖部剪得太短，正確的長度應該是多少呢？

A7 像是在紮綁美麗的螺旋花腳時，若想強調其莖部美麗的並列，有時會因此而剪得過短。以打結處為起點，修剪的基本比例為3：1。簡而言之，就是莖部占全部花束1/3的程度，整體均衡感最為恰到好處。然而，置入花器作裝飾時，或平時修剪時，莖部則會被剪的更短。因此，最好一開始就剪得比1/3更長一些，較為恰當。

為您解答8個疑惑

Q8 以螺旋花腳技法（請參照P.16）來綁花時，由於花莖數量眾多，一手根本難以掌握。

A8 所謂的螺旋花腳，是一種即便得綁束眾多的花莖，也得遵守使其變細好握為原則的技法。因為有的花莖較粗，有的花莖呈彎曲狀，甚至有的花莖上還長有莖結。能夠巧妙地去重疊這些花莖的技術，正是螺旋花腳的精髓所在。綁紮好之後，花束的形狀若完全產生改變，即是螺旋花腳無法完美呈現的證據。因此當數量多到手拿不了的時候，不妨先暫時綑綁起來，再從綁繩的上方插入花材後，予以綁束即可。

一切的開端起源於
領略了植物之美

　　花藝師使用的材料就是植物。不論是何種藝術家，熟悉使用的材料，絕對是先決條件。

　　我們也不例外，首先必須先了解植物的知識。植物和我們一樣都是生物，同屬於大自然之一部分的我們與植物，不只現在，將來也一樣要連繫這一種美麗和諧的關係。

　　我想創作一束美麗的花束！那麼，您得先愛上植物才行喔！仔細觀察近在身邊、垂手可得的植物吧！從名稱、顏色、形狀、莖的長度、葉子的模樣，到生長於附近的植物，以及相似的植物等……再進一步，切斷時的觸感、綁束的難易度、不妨試著裝飾看看，以及和哪一種植物搭配會碰撞出好玩的火花等，都需要您實際親手去體驗一番。熟悉材料，對於爾後花材的處理是件極為重要的功課。只要能感受到植物的特性（調性、性格、質感、動態、顏色），之後不論是什麼花束，都能游刃有餘地靈活運用於指掌之間。

　　其次，請放大視野，將您的目光停佇於培育植物之處。大自然的風景當中，蘊藏著無數能啟發作品的場景。例如：夏天那片花團錦簇的花田、秋季被暈染得溫柔婉約的樹海、垂掛在大片葉子上的眾多細枝、清一色的翠綠草原上點綴著一大朵紅花、枯萎的花朵中隱藏著複雜絢麗的色層、擱在庭園中那根茶褐色的生鏽鐵桿，以及被颱風吹得東倒西歪的樹林的枝幹構造……

　　即使學會了手綁花束的技巧，但若未能進一步運用植物之巧，是無法創作出真正美麗的花束的。擁有一股想要從大自然中獲取靈感的強而有力的信念，以及發掘出大自然顯現給我們去呈現的啟示，都極為重要。

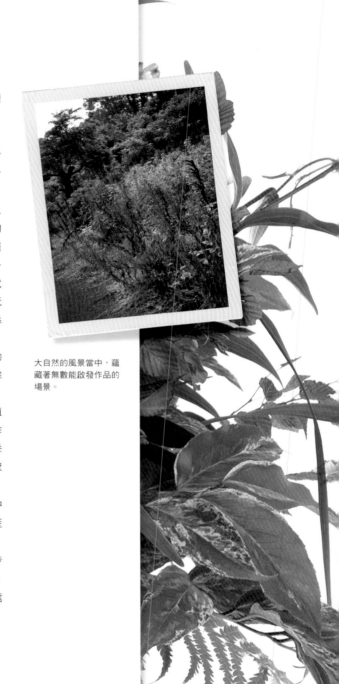

大自然的風景當中，蘊藏著無數能啟發作品的場景。

花束的構成源自於自然法則

　　花束的材料中，什麼是絕對必要的元素呢？只要掌握植物本身擁有的調性，即可洞悉這其中的啟示！

　　就連植物本身也具有能壓倒其他植物的威勢，哪怕只是一枝，就足以耀眼奪目，且擁有強大的氣場。以下圖為例，位於中間層，不論是上方較高位置的植物，或下層較低位置的植物，都很惹人憐愛，且擁有中間調性的花草。這些植物易於使用，不管是單株還是增多數量來使用，都具有十足魅力。接著，在腳邊較低的位置，簇生的植物固然可增強效果，但也不要忽略內斂而有著自我堅持的植物。

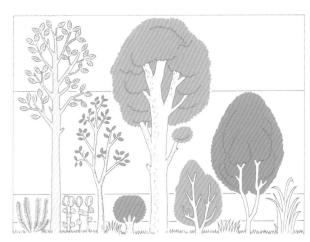

　　請看下方的插圖。自然界裡的植物，大體上是以高聳的大樹，其下有小型樹木、灌木、較高的牧草類，以及較矮的草本植物所構成。地面上則有苔蘚類、枯葉，或滾落的石頭。自上層開始，強調高大調性，生長於較高位置的樹木；來到中層，處於顯示上下關聯性位置上的植物；以及在最下層低調生長的簇生植物。自然界就是依這種大中小的主張所構成的。

　　花束的材料亦同，基本上只要湊齊大型的強勢花材（顯眼的主花）、中型花材（較主花小，能維持整體協調感的材料）、小型花材（將花束輪廓收尾的葉材，插於花朵間或較低位置的小花或綠葉等），即可達成完美勻稱的花束。

只要掌握植物本身擁有的調性來湊齊材料，即可創作出完美勻稱的花束。

15

一邊製作密集式的
可愛捧花風格花束，
一邊看看花束製作的基礎。

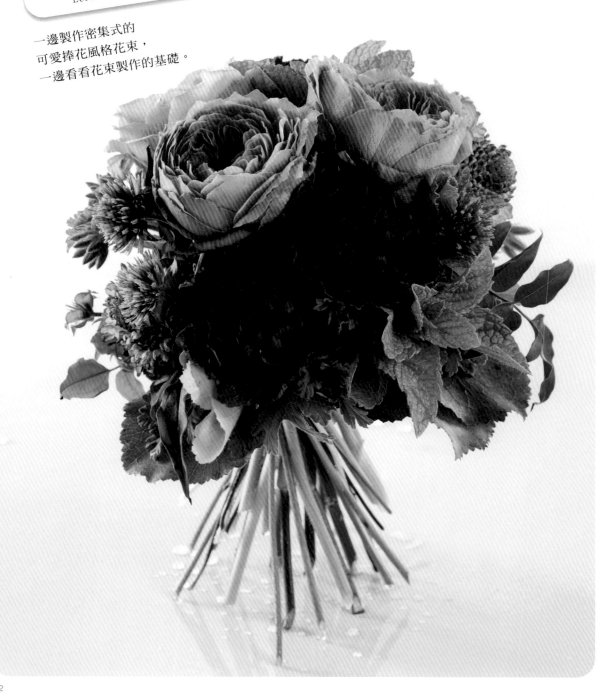

1 決定用途&主題

Let's make a bouquet.

製作花束的必要條件，首先是材料與花材的選擇。不過，在此之前，必須先決定：要送給何人？作為何種用途？以及欲製作花束的顏色或感覺等主題。依情況的差異，選擇的花材也會因此改變。

Theme

此花束的用途&主題為…

・贈予年輕女性
・作為小禮物
・以粉紅色系為中心
・想作成可愛又時尚的氣氛

2 選擇花材

Let's make a bouquet.

Flower & Green

A 玫瑰（Romantic Antike）3枝
花束的主角，具有高尚雅致的魅力。

B 康乃馨（Nobbio Violet）3枝
輔助的花材。選擇比主角玫瑰體型稍小的康乃馨是為重點。調整花束整體的均衡感，以突顯出玫瑰的耀眼。

C 松蟲草2枝
比起康乃馨更為嬌小的花。從主花玫瑰逐一減小花材體型，以保持構成花束之花材的平衡感。

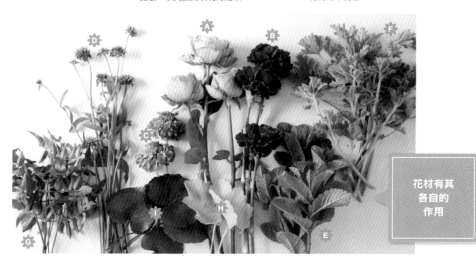

花材有其各自的作用

D 千日紅（Fireworks）5枝
只有玫瑰、康乃馨、松蟲草作成的花束，同質性過於一致，留下稍嫌沉重的印象。加入千日紅可使花束柔和，帶出輕鬆、愉悅的感覺。

E 薄荷3枝
帶有規律且朝各個方向生長的圓形葉片，可以支撐其他花材的莖部，並給予花束分量感。

F 玫瑰天竺葵3枝
利用其分枝的花莖，將花束由中心往外擴展開來的綠色植物。

G 多花素馨3枝
葉呈平面且自然成形，莖部也較柔軟，是易於融入花束中的綠葉。翠綠葉色與光澤質感帶給花束趣味性。

H 珊瑚鐘3枝
無論質感或葉色皆具特徵的葉材。將花束擴展時，添加於外側。

I 銀荷葉6枝
葉片較大、面呈圓形，且具有光澤的質感為其特徵。為使花束的輪廓更加突出，因此於最後添加。

3 進行下葉的處理，並將花材剪開

基本上，插於花器時浸到水中的部分，即手握著花束的下方葉片皆須全部摘除。葉子浸泡於水裡容易腐爛，花材本身也會不耐久放。分枝的花材要盡可能留下長莖，因而會剪去主枝。

BEFORE

AFTER

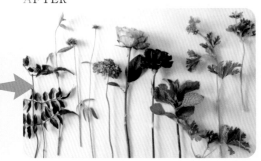

【玫瑰】

大致與花莖平行地往上方滑動小刀，以避免弄傷花莖，並除掉刺。如果有刺，除了會弄傷其他花材之外，在綁花束時也會增加麻煩。

在摘除多餘葉片時，以手抓住葉柄部分，並朝下啪的一聲彎折。

【康乃馨】

以手抓住葉柄部分，往下摘除。由於康乃馨的花莖容易折傷，因此請注意力道。

【千日紅】

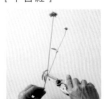

一枝花分枝後，會綻放出好多小花的一莖多花的多花型草本花卉。在組合花束上，為留有充分的長度，因此得留下莖部，並在分枝莖節的正上方，剪下主枝。剪下的莖也能利用。莖部較短的情況下，採不剪枝，直接摘除葉片後使用。

【多花素馨】

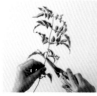 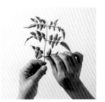

決定欲使用的莖部長度，並於莖節的正上方剪斷。由於使用時，希望其葉尖能自花束輪廓間稍微露出來，請注意修剪的長度。

在製作花束時，碰到抓握花束之手的部分葉片則必須摘除。

【玫瑰天竺葵】

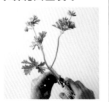

玫瑰天竺葵是一種分枝生長為其特色的綠色植物，因此可活用其形狀並加以使用。只需剪去在綑綁花束時會造成礙手的葉子，或從花束輪廓間露出來的葉子。

【薄荷】

削除插花時會浸到水中部分的葉子。以不超出花束輪廓的長度，視為最佳長度，如果分別考量中、短等葉片長度的變化來加以修剪，使用上應該較為順手吧！

何謂處理花材？

所謂的處理花材，意指在進行綁花之前，先使植物吸收水分的作業。為了提高水的吸收力，使花開得更為持久而進行的程序。此外，會依照花材的性質，進行各種適當的處理。一旦開始進行處理花材作業，直到使用前，都需將花材浸在足夠的水中，使其能充分吸收水分。

❀ 將切口斜切
（玫瑰·康乃馨等）

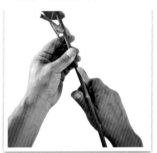

此為最基本的方法。使用刀片，斜放在花莖上，並快速地切斷；為能充分吸收水分，盡可能加大切面的面積（吸水面積）。使用刀片可以不破壞莖部組織，迅速地一刀切斷。

❀ 折斷莖部
（洋桔梗）

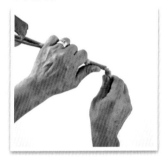

一旦折斷莖部，吸水面積就會隨著斷開的莖部與露出的纖維而增大。此法適合能快速折斷的花材，或易於莖節處折斷的花材。將花莖自底部5cm以上的地方往外側施壓，並摘除不要的部分。

❀ 敲打根部
（松蟲草·千日紅）

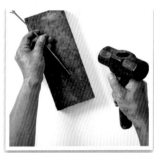

適用於莖部較硬且纖維強韌，或莖部較細，無法斜切的花材。以鐵鎚敲擊莖端，使纖維鬆弛後，以增加吸水面。下方可先準備磚塊、石頭等堅固的硬質台面，帶著擊碎莖端的感覺使勁地敲下去。

❀ 其他方法　「雖未使用於此花束上，但還是為大家介紹其他具代表性的處理花材方法」

去除花莖的芯

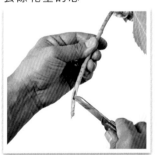

適合像是繡球花或紫丁香等，花莖內部含有芯的處理方式。以刀片斜切莖部，並以刀尖除掉內部白色的物質。

縱向剪開

主要使用在枝條上。將剪刀沿著枝條的平行線剪開之後，以增加吸水面。

切好的莖部切口

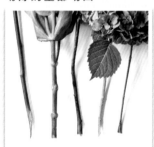

由左至右分別是玫瑰、洋桔梗、台灣吊鐘花、繡球花、松蟲草。

剪枝用剪刀

花藝用刀

專剪鐵絲的鐵線剪

花材用剪刀

專剪緞帶、繩子、紙類等的剪刀

製作花束時的必備工具

只要備齊了圖片中的幾項工具，就足以用來手綁花束。每次使用完刀片、剪刀後，請務必以布擦拭，或清洗過後擦乾淨，使其充分乾燥，是延長使用年限的祕訣。

4 | 紮綁成束

Let's make a bouquet.

目標在於將準備好的花材，手綁成被稱為圓形（round）的半球形花束。雖是以花材擺放成螺旋狀的螺旋花腳（spiral）技法製作，但不論是圓形或螺旋花腳，都是作為形狀、技法的基礎。綁製花束的過程大致區分為5個階段。

STEP **1** **製作花束的中心**

製作花束的圓形核心部分。
以希望展露的主花置於中央，並將作為緩衝作用的綠色植物穿插其中，一邊固定一邊製作。

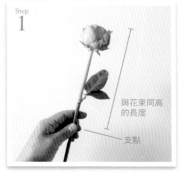
Step 1

與花束同高的長度

支點

作為此花束的主要花材，從玫瑰中挑選出一枝花莖最為筆直，花朵向上生長的玫瑰，拿來作第一枝主花材。手拿位置應配合希望製作的花束高度。此處作為花束的支點。

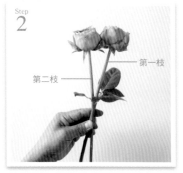
Step 2

第一枝

第二枝

添加第二枝玫瑰。高度大致與第一枝相同的位置上。花莖皆朝同一方向斜著添加上去。若是右撇子，可使花朵部分往左傾斜，並由上方重疊添上。

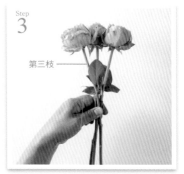
Step 3

第三枝

添加第三枝玫瑰。以玫瑰為主的花臉已完成的狀態。即便三枝玫瑰緊湊在一起，也沒關係。這樣的花束起頭部分，主要是以姆指與食指固定花莖。

手綁花束的技法・螺旋花腳是什麼呢？

大部分的花束都是以所謂的螺旋花腳技法來製作。意指將花莖斜向疊放，如同畫螺旋般地紮束的方法。花莖朝向一方向擺放的模樣，連外觀都很漂亮，即便枝數不多，也能綁成大大蓬鬆的一束。相反的，即使枝數較多時，也不會顯得雜亂無章，還有以一隻手也能綁成的好處。使用螺旋花腳最重要的是，在交叉的花莖所集結之處毫無間隙地緊密併合，盡可能組成較細的花束。如果這個部位較細，手拿時的觸感較佳，而且拿著的時候，可以感覺花束比實際更為輕盈。

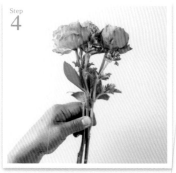
Step 4

由於玫瑰的花莖較粗，因此重疊的花莖部分會出現縫隙。以玫瑰天竺葵來補足空隙。在此階段，還不必認識到螺旋花腳的技法，就算花莖呈筆直擺放也沒關係。

起用左手姆指、食指與中指，輕輕地拿住第一枝花。

如同花莖往面前似的，將第二枝花斜放上去，並以左手姆指支撐。

第三枝花同樣斜放向上。注意花莖的交叉點應避免上下移位。

一邊以花束中心的花作軸心，一邊以雙手轉動花束，斜放花莖之後，再添加上花材。

添加花材的方向皆保持同一方向。枝數不多時，傾斜角度會接近垂直；隨著枝數增加，角度也會隨之擴大。

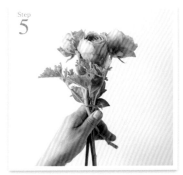

Step 5

將花莖交叉的部分當作支點，迅速地將整束花作180°旋轉，並配置上天竺葵。不需太在意葉片的正反面，只要以固定三枝玫瑰的手法來加入即可。

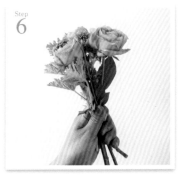

Step 6

在天竺葵的旁邊加上千日紅。小巧輕盈的花材，很容易不自覺地就只加在花束的外圍，不過，此舉會使整體的均衡感不佳，因此在這個階段就加入。

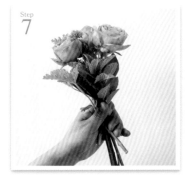

Step 7

將千日紅固定，為了補足花與花之間的空隙，而加入薄荷。此時得注意，最好不要將玫瑰束得太緊。薄荷也可視為是為了添加下一圈花材的緩衝綠葉。

STEP 2　製作圓形花束的中心部分

不斷地添加花材，將花束的中心部分逐一擴大。接近中心的部分要提高密度，隨著移往外側添加，作出分散開來的氛圍。接下來也需將注意力放在以螺旋花腳綁紮花莖。

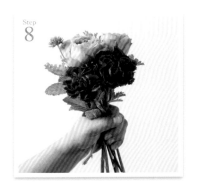

Step 8

加上康乃馨。兩枝一起放在玫瑰旁，一枝置於其對側，並稍微低於玫瑰的位置。若是均勻分配上三枝，則作不出趣味感。由這一圈開始，可以手指整個抓住花束。

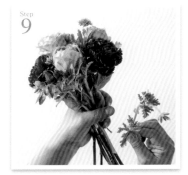

Step 9

為使康乃馨能夠穩固，因此加上綠色植物。將握住花束的姆指從花莖上稍微放開，像是疊放般地添放在擺成螺旋花腳的花莖上。

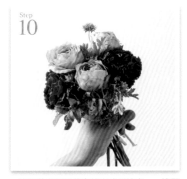

Step 10

一邊勾勒出圓形花束的半球形輪廓，一邊配置上薄荷、多花素馨與千日紅。有時筆直抓握花束，以便一邊確認花束的重心是否握於手的正中心位置，一邊進行綁花。

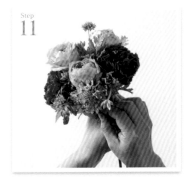

Step 11

松蟲草則添放在沒有配置康乃馨的地方。在空出較大空間之處，也可以將兩枝挨近配置上去。轉動花束，並於對側加上松蟲草。

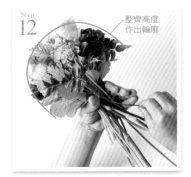

Step 12

整齊高度作出輪廓

花莖間有空隙，導致花束無法穩定的時候，可以綠葉來填補，或重新握好，以端正花莖重疊處。重握後，若花形發生歪斜的情況，可以移動花的位置，或添補綠葉以作調整。

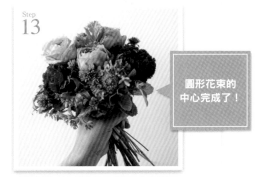

Step 13

圓形花束的中心完成了！

主花材全部加入的狀態。花莖間毫無縫隙，花朵也安穩固定。可從上方、側邊觀看花束，以便檢查花朵的配置，以及花束形狀的安定度。

3 使花束展開

圓形花束必須讓觀看者的第一印象就認為是圓形。
因此,必須整理成從側邊觀看,也擁有著美麗半圓弧形輪廓的花束。
花束朝下,以超過180°角展開般地,逐一添加上花材。將此步驟稱為展開花束。

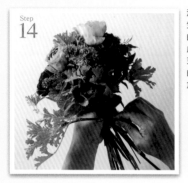

添加多花素馨、玫瑰天竺葵、薄荷等莖部彎曲的綠色植物,或易於彎成90°的花材之後,將花束朝下展開。莖部柔軟的珊瑚鐘也是最適合置於此處的花材。

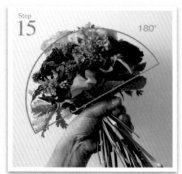

從側邊觀看,以確認花束是否作超過180°以上的展開。握住花束的手邊,若有不要的葉片或彎折的葉片,皆一併去除。

4 修飾花束底部

手邊添加大葉片的葉子之後,製作花束的底部部分,
為使輪廓鮮明,得以完成花束,因此需要修飾花束的底部。
目的也在於手拿花束時,能夠更為好拿,因此選用莖部柔軟的綠葉或青草來作包覆。

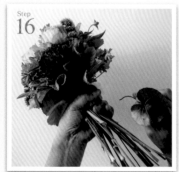

於握住花束之手的正上方,宛如圍上一圈似的配置上銀荷葉的葉子。只要在STEP3作花束展開超過180°以上,此處握住花束的姆指則幾乎藏在花束裡。

花束完成!

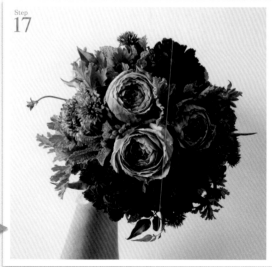

為了保有花束圓形球體的輪廓,由上往下看時,應注意銀荷葉的長度以不超出輪廓外圍為佳。

STEP 5 綁紮花束

若是隨意綁紮，呈放射狀散開的莖部有可能會完全併合，或花莖散亂。被確實牢牢綁紮的花束，
手握時會感覺比實際上更為輕盈且高雅。在此以麻繩進行綁花。

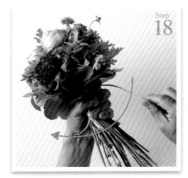

Step 18

纏繞麻繩的位置應為花莖重疊處，卻也是花束最細處的支點部分。以握住花束之手的姆指按住繩子前端大約5cm處，並依箭頭方向逐一纏繞。

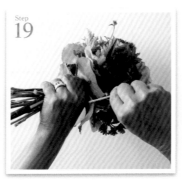

Step 19

一邊使勁地拉緊面前的繩子，一邊繞過握住花束的姆指上方，綁上繩子。將繩子緊緊地扯緊，以束緊莖部。

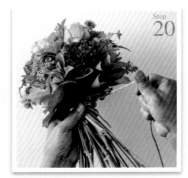

Step 20

依此要領，大約作三次的纏繞動作。雖然為避免花莖出現縫隙，確實束緊非常重要，但也請注意力道大小，以避免損傷或折斷花莖。

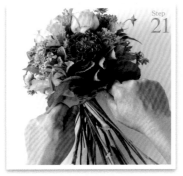

Step 21

只要事先確實的一邊束緊，一邊大致纏繞三次，即使稍微鬆開握住花束的手，花束也不致走樣變形。鬆開姆指，取繩子的兩端打結，並剪去多餘部分。

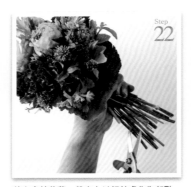

Step 22

剪去多餘花莖。基本上以打結處作為起點，並依3：1的比例修剪。花莖部分大約為花束全體的1/3，或考慮到插花時有可能再修剪，可稍微留長一些。最初先由切口的正上方剪斷，再修剪長度。

Step 23

接下來，一枝枝的斜剪莖部。這是為了使螺旋花腳的莖部能美麗展現，也為使花束能充分吸水。作為最終檢查，應剪去花莖部分忘了摘除的葉片，以及修剪過於彎曲、弄亂螺旋花腳線條重疊的花莖。

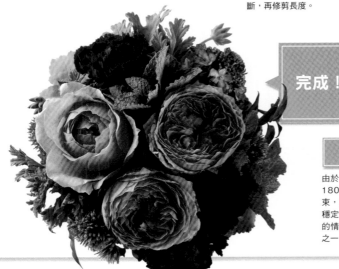

完成！

陳列於花器中…

由於是為從側邊觀看時，可呈180°以上展開而綁紮成的花束，因此花束卡在花器口上，穩定性較佳。考量到插花時的情況，也是良好的花束條件之一。

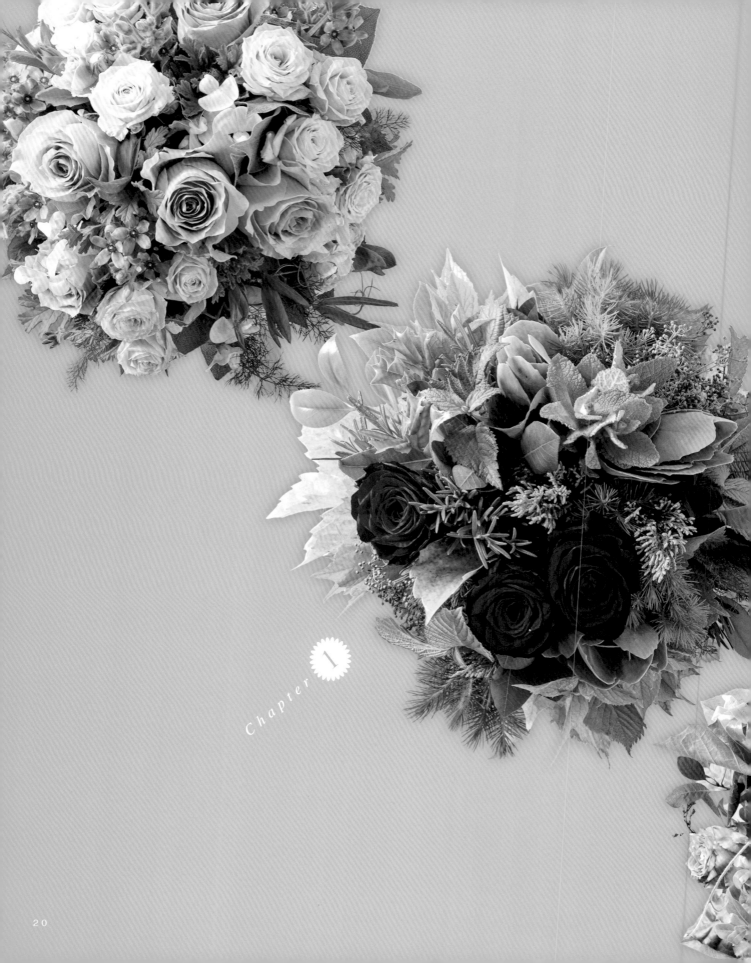

Chapter 1

基 礎 篇

[圓 形 花 束]
～密集成團／作出高低層次～

說到花束，一般而言是以作成圓形最為普遍。

此一章節，將為您解說圓形花束與其延伸變化的作法。

解說花束的順序，

先從高低層次較少的密集式圓形花束開始，

待花的構成逐漸明朗之後，

再進行組織高低層次較大，且具有空間感的花束。

密集式圓形花束，基本上是依其顏色或質感，

來展現花束的個性。

具高低層次的花束，則是將使用花材本身的動態感，

或花與莖之間的關係予以明確化，表現出生長的魅力。

依照綁法的不同，在花材的視覺效果與表現上，

究竟會產生什麼樣的變化呢？敬請拭目以待！

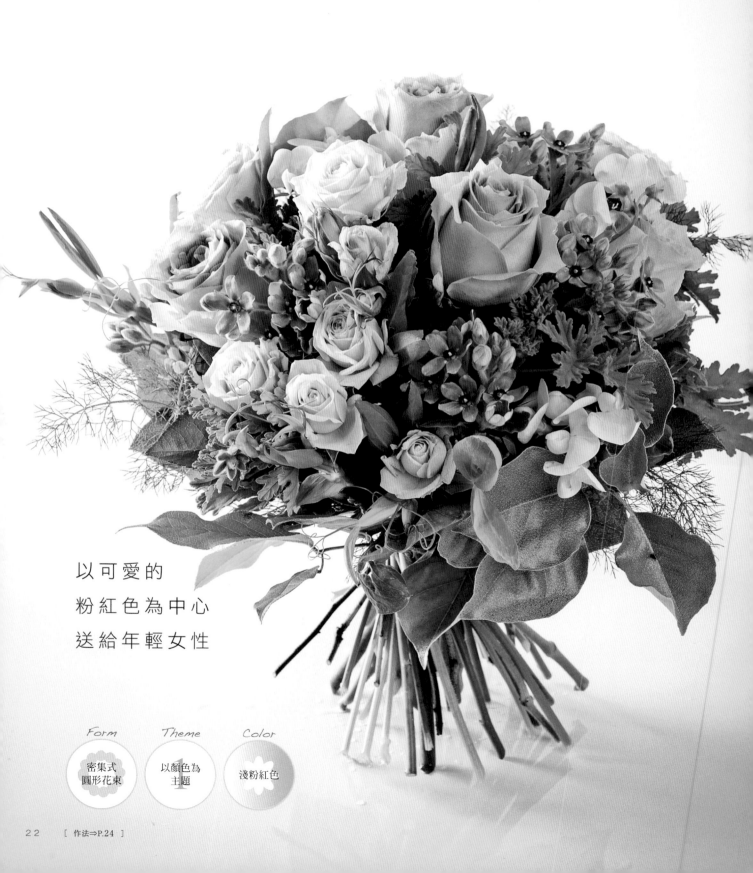

以可愛的
粉紅色為中心
送給年輕女性

Form

密集式
圓形花束

Theme

以顏色為
主題

Color

淺粉紅色

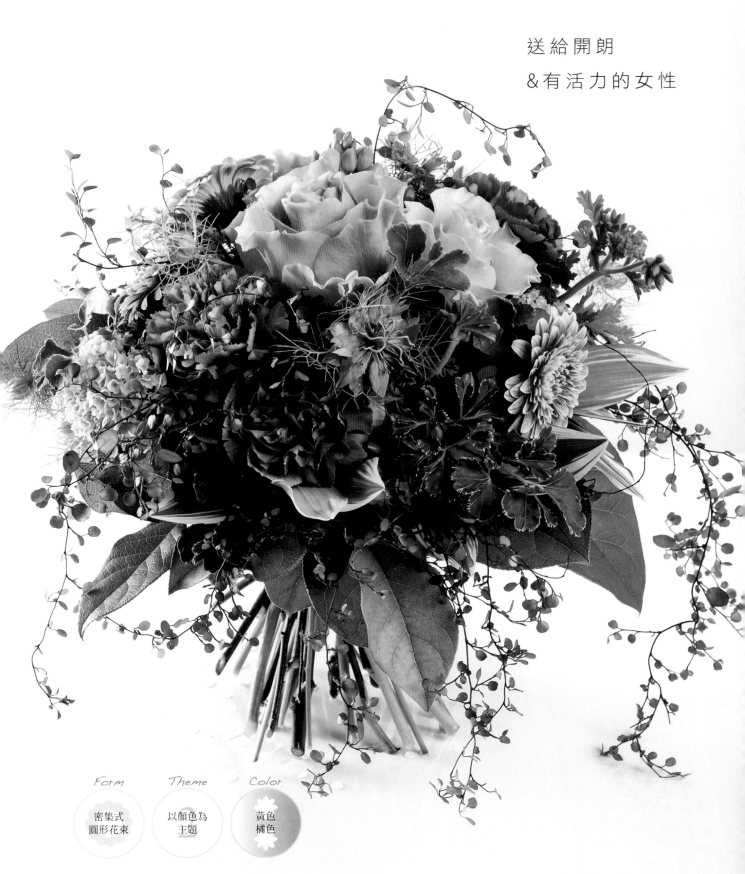

送給開朗
&有活力的女性

[作法⇒P.26] 23

Form

密集式
圓形花束

Theme

以顏色為
主題

Color

黃色
橘色

密集式
圓形花束　以顏色為主題　淺粉紅色

1

以可愛的粉紅色為中心
送給年輕女性

淺粉紅色系為主的手綁花束，拿來贈送年輕女生，一般而言是很討喜的。基本上不要過於冒進，利用同一色調與同款花材，即可作出可愛又柔和的氛圍，但透過日本藍星花散發的藍色系，可稍稍壓抑甜美感，整體會給人多一點內斂的印象。並以茴香點綴，增添自然感。

Flower&Green

A 玫瑰（Remembrance）
5枝

作為主角的花材。基本上，其顏色與外觀都很受女性喜愛。

B 玫瑰（Muscadet）
5枝

為主花的配花，透過添加一莖多花的多花型圓形玫瑰，強調出可愛感。

C 日本藍星花
5枝

清新且內斂的藍色。在淺淺的粉紅系色調中，增添幾分趣味性。

D 宿根香豌豆花
2枝

本身帶有女性獨特風格的花朵，非常適合搭配此一用途的花束。亦使用其剪開的葉片。

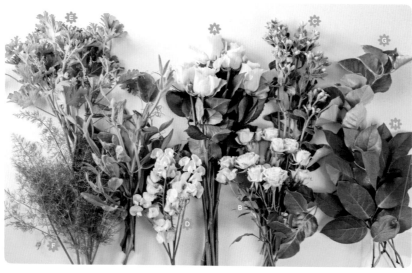

E 玫瑰天竺葵
（Rose Geranium）
2枝

帶給花束分量感的綠色植物，明亮的綠色與柔軟的質感為其特徵。

F 茴香2枝

於花束的外形添加了柔和感。

G 茱萸2枝

銀色葉片可強調屬藍色系的粉紅色花朵色調。

H 檸檬葉3枝

為將花束作收尾，於最後階段使用的綠葉。葉片的硬質感，能充分地將花束輪廓修飾出來。

重點

❋ 密集式圓形花束的基礎。注意要確實作出半圓弧形的輪廓之後，再予以手綁。

❋ 作為重點色的日本藍星花，應提早添加於中心部分。

❋ 避免使用與花束氛圍不協調、顏色過深，或形象粗獷的花材。

How To Make

1

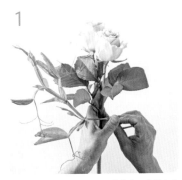

製作花束中心。選擇兩枝花莖筆直，花臉完美朝上的玫瑰，並於中間添加宿根香豌豆花的葉子，以固定住兩枝玫瑰。

2

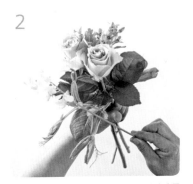

製作圓形花束的中心部分。於步驟1的玫瑰周圍，不留間隙地逐一添加上花材。中心部分加入一些面朝側邊的美麗香豌豆花。

3

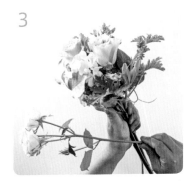

手上握著的花腳不需撐開，依密集式圓形花束的形象，逐一添加上花朵。由於外形是以半圓弧形為目標，因此沒必要作出高低差，但得多少作些變化，以避免遮住主花玫瑰。

4

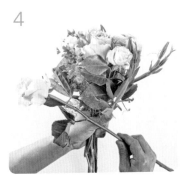

添加玫瑰前，為避免與其他材料貼得過緊，因此得先配置上緩衝作用的綠葉。高度沿著圓形花束的半圓形弧線，並使之一致。

5

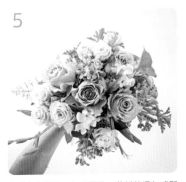

完成中心部分。在此階段，花材的添加或配置能否營造出美感為重點所在。也應確認花束的重心是否握於手的正中心位置。

6

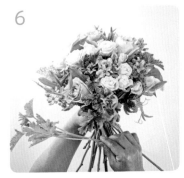

從側邊觀看花束時，使其宛如以超過180°，往下擴展般地添加剩餘花材，使之展開來增加分量感。注意到手中握著的花腳，在此階段應呈現撐開狀。

7

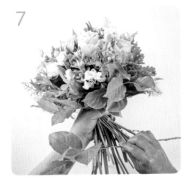

達到超過180°角展開後，加入檸檬葉，來製作花束的底部部分，並將花束進行修飾。為避免破壞密集式圓形花束的概念，應注意不要太超出圓形的輪廓。

分別從四個方向作確認，以檢查花束看起來是否呈現圓形。當花朵或綠葉太過露出，或過於內縮時，可由上方將花莖上下調整。如果花莖纏住，可將重疊的葉片或花朵撥開，以挪出空間，盡可能使花束往外開展般地擴大張力來完成。

8

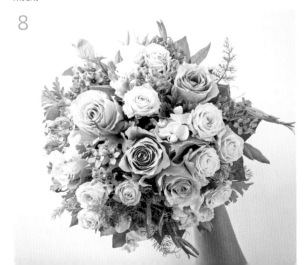

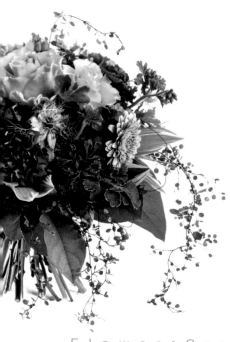

Form 　　　 Theme 　　　 Color

密集式
圓形花束　　以顏色為
主題　　黃色
橘色

獻給開朗 & 有活力的女性

「開朗活力」是在製作餽贈女性的花束時，代表性的主題之一。以黃色或橘色等維他命色系的花材為中心，製作而成的密集式圓形花束，不僅是顏色，就連圓形的造型也完全符合形象。雖然此款花束的花材種類繁多，但若能將事前準備工作作好，綁法就和基礎花束相同。花朵選擇以開朗&活力為意象，但加入女性化的玫瑰或外形可愛的非洲菊，並以綠葉帶出分量感。

Flower & Green

Ⓐ 玫瑰（Remembrance）5枝
主要花材。本身具備開朗兼活力的形象，以及女性氣息。

Ⓑ 康乃馨（Arabia）3枝
使主花材更加顯眼，其存在的作用在於襯托出花臉的顏色。

Ⓒ 非洲菊3枝
為多數人所喜愛的圓形，並表達開朗與童心未泯的感覺。

Ⓓ 天鵝絨3枝
即使同樣是黃色，但卻有別於其他花材的色調，花形與大小也有所差異。

Ⓔ 雪球花3枝
強調出圓形花束的半圓形弧形，明朗的綠色象徵朝氣蓬勃的意象。

Ⓕ 黑種草3枝
以藍色稍加點綴後，會更加突顯出橘色的特徵，還可避免花束過於單調。

Ⓖ 火龍果（綠色）3枝
果實為生命的象徵，可表現出活潑感。

Ⓛ 檸檬葉5枝
於花束的最後階段使用，以穩定圓形花束的形狀。用來防止手拿花束時，發生容易折傷的花材垂掛在手上方的情況。

Ⓜ 鈕釦藤5枝
其存在在於為花束添加趣味感。搭配上悠然有趣的藤蔓線條，破除密集式圓形花束的外形，作出較柔和的感覺。

Ⓗ 玫瑰天竺葵3枝
分枝之後，會擴展葉子的綠色植物，其作用在於抑制主花材本身的沉重感。

Ⓘ 福祿桐2枝
其存在是賦予綠色色調產生變化，分枝的葉片有助於作出花束的分量感。

Ⓚ 鳴子百合2枝
透過添加大面積的葉片，帶出花束整體沉穩的印象。斑白的顏色與雪球花連成一氣。

Ⓙ 草莓葉4枝
使用草莓具有個性的葉子。若有仔細觀察花束，才能發現的小小驚喜。

重點

✹ 刻意突顯出主花玫瑰的美，來手綁花束。

✹ 非洲菊若朝正上方添加，會顯得不起眼，因此花臉要朝向旁邊加入。

✹ 最好以鈕釦藤來補足空隙，以利作出分量感。

1

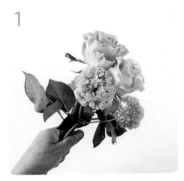

拿兩枝玫瑰作花束主角，用以決定中心部分。於稍低的位置上，配置雪球花，緊接著上場的康乃馨等花材，則應避免過於靠近玫瑰。

2

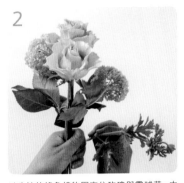

以分枝的綠色植物固定住玫瑰與雪球花。由於玫瑰與雪球花的花莖都較為粗大，因此以綠色植物的草莖補足其間的空隙，並使其交叉的莖桿不致滑動。

3

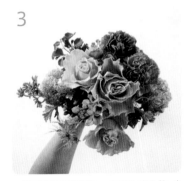

一邊以綠葉填滿其間，一邊加入康乃馨、火龍果、黑種草、玫瑰之後，製作中心部分。考量每種花材的特徵，一邊作出高低差層次，一邊束成螺旋花腳。

4

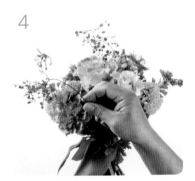

加入鈕釦藤。大部分質地較輕、向下垂懸的花材，往往只配置在花束的一旁，所以此階段也於中心部分添上少許的鈕釦藤。

5

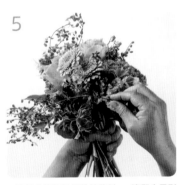

一邊添放綠葉及剩餘的花材，一邊配合圓形花束的輪廓，逐一展開花束。由密度高的中心部分開始，逐漸往外舒暢開來的感覺。

6

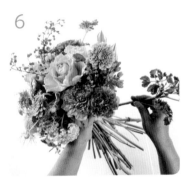

轉動花束時也檢視整體，再一邊確認位置與形狀，一邊添加花材，作出形狀。記得要經常確認花束的重心是否握於手的正中心位置。

7

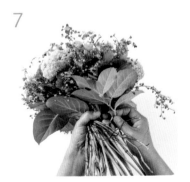

添加上大面積的葉片，作最後的潤飾。此階段放的是檸檬葉。像是一層層包住底邊似的加上去，直到看不見莖部為止。如此一來，不僅可保護纖細易損的鈕釦藤，並可防止手握花束時花束變形。

花束完成。由於刻意作出層次感來綁束花材，所以無法構成完美的圓形，但只要整體的均衡感良好，外觀顯示出圓形的意象即可。

8

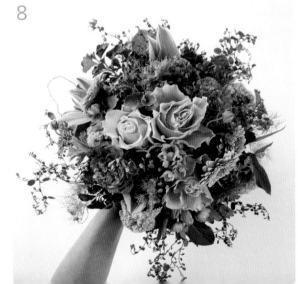

關於
花束的
配色

在選擇花束的材料時，相信大家會特別在意，且覺得困難的要素，應該就是有關顏色這個問題吧？

顏色的確會帶給花束的外觀很大的影響。每種顏色都有其各自的形象與特質。如同紅色代表著熱情或愛情，黃色代表了明亮、溫暖，藍色則是大海或靜謐，類似這樣的感覺。雖說這些是憑顏色決定的形象，但有時那種印象也會依據欣賞者的國籍、生活環境或文化、年齡、性別等的差異，而產生不同的變化。

色彩學上有著眾多的基礎理論，例如：色彩的對比、色彩的明亮度、色彩的量、色彩的視覺重量、色彩的分配，以及色彩的起承轉合等知識的學習，對於配色功力的精進，極為重要。在此先為大家傳授一些「只要能照本宣科實踐，從明天起製作的花束，即可提升品味完美呈現！」所謂較為基礎的要素。

以黃色系或藍色系
作為基本底色

為了搭配出完美的色彩組合，首先應該事先瞭解的知識，那就是顏色有所謂的暖色系與冷色系，並且正確分類此兩者的差異性，以決定是要選擇只有暖色系的色組，還是只有冷色系的色組。

只要將底色用黃色系與藍色系的說法來區分，應該比較容易理解吧！倘若不經考慮，硬是將這兩者帶有不同性質的色彩組合在一起，就會出現令人感到不自然、外型欠佳的花束。

請試著回想看看：紅色玫瑰共有兩種，一種是給人高雅、穩重、昂貴印象的鮮紅色玫瑰（左下圖），以及另一種帶有明亮感、親切感、符合日式風格的朱紅色玫瑰（右下圖）。使用於花束的花材是屬於哪一種色系的顏色群組呢？兩者的區別只要能輕易判斷，配色功力肯定進步得很快。

帶藍色的顏色群組

BLUE
BASE

【藍色系底色的玫瑰】

【黃色系底色的玫瑰】

YELLOW
BASE

帶黃色的顏色群組

column

28

植物
擁有的特質

「所有的植物都和我們人類一樣,各自擁有其獨特的性格與特質。」

二十世紀初期的德國人畫家Franz Koruburanto提出的這個想法,為一直以來,僅以植物表面呈現出裝飾之美的歐洲花文化,帶來了莫大的變化。

三色菫或番紅花,讓人聯想到純潔無憂的小朋友們;白色海芋帶有沉著、冷靜的氛圍;由紅玫瑰身上感覺到一股熱情奔放的人生;香豌豆花則像是一名風姿綽約的貴婦般,散發著強烈男性魅力的唐菖蒲;外形高貴、姿態傲人的百合;像是奢望所有人都能回眸看她一眼般的華麗芍藥或大理花;展露著簡樸、田園詩般風情的瑪格麗特、矢車菊,以及勿忘我。這些植物有的強而有力,也有的是發自最原生的表情……

我們為了瞭解花與植物的特質,因此要觀察他們的外觀。

必須用心去感受植物本身擁有的表現力,以及其本質。

各別特質上的差異,則是依據植物的大小、動態、葉子、花朵或莖桿等的顏色,或構造的樣子等來決定。我們人類也是具有形形色色特質的一大族群。

決定好自己想要製作的花束風格,再來選擇適合該風格的植物。所選的植物應以何種姿態來呈現,才能展露出最像該植物本身的表情呢?瞭解植物的特質,是以植物來設計的第一步。

經常觀察身旁隨處生長的植物,
並了解其特性,
是花束設計的基本。

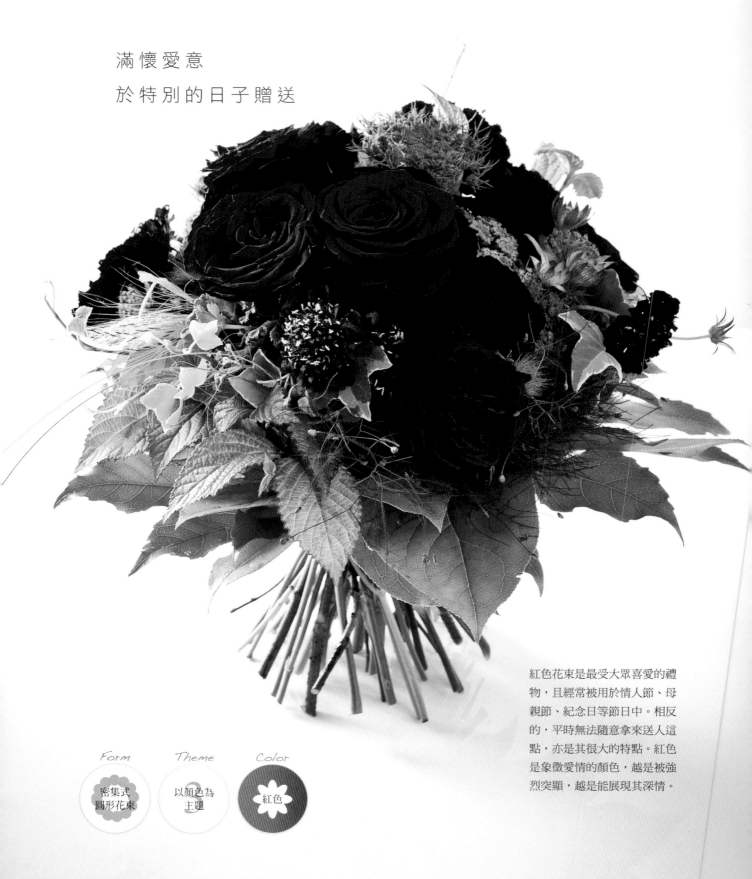

滿懷愛意
於特別的日子贈送

紅色花束是最受大眾喜愛的禮
物，且經常被用於情人節、母
親節、紀念日等節日中。相反
的，平時無法隨意拿來送人這
點，亦是其很大的特點。紅色
是象徵愛情的顏色，越是被強
烈突顯，越是能展現其深情。

Form
密集式
圓形花束

Theme
以顏色為
主題

Color
紅色

30

玫瑰（Amada）5枝

作為愛情的象徵，鮮紅色的玫瑰是全世界通用的基本款。Amada的花瓣輪廓呈平坦狀，是極易搭配圓形花束的品種。

康乃馨（Nobbio Black Eye）7枝

比玫瑰稍微濃郁的顏色。又大又圓，且易於處理，適合用來製作圓形花束。

松蟲草5枝

運用其紫紅色的花，為這束並非全盤皆紅的花束，帶來幾分新鮮感。以整體的輪廓中稍稍浮現出來的感覺來插入松蟲草，以增加一些趣味。

黑蕾絲花1枝

作用在於補足花與花之間的空隙。要插得稍微高一些，以作出空氣感。

白芨5枝

作為與大花之間接縫作用的小花，給人既高雅又成熟的感覺。

常春藤5枝

將整體分成兩至三個群組，由下段至第二節為補足空隙用，因此最上段宜將葉尖露出，並使用在花束的中心部分或正面。

煙霧樹1枝

輕盈柔軟且具有分量感與存在感，用以補足花與花的空隙，並能進一步擴大的便利花材。

萊蓮葉2枝

透過另外添加了稍微帶點紅色的葉片，以取得花色與綠葉之間的調和。

八角金盤3枝

於花束收尾時使用。大片的葉面用來包住花束的底邊。不過也要注意過大的葉面反倒會破壞花束的輪廓。

檸檬葉4枝

與八角金盤同樣都是在花束收尾時使用。比起單一種類，更能展現出樂趣。

福祿桐2枝

特徵在於分枝之後，仍具有其彈性。由於顏色較深，因此可作為同為綠葉之間顏色變化的幫手。

墨西哥羽毛草1把

柔軟的曲線強調出圓形花束的形狀，茶色更加襯托出萊蓮葉的顏色。

How To Make

1

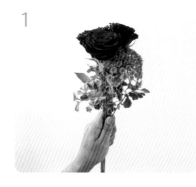

使用3枝玫瑰製作花束中心，並以黑蕾絲花與福祿桐來固定。玫瑰並非位於中央，而是稍微偏左之處，這是為了不要只讓玫瑰引人注目，而是作為紅色的一部分存在於花束中。

2

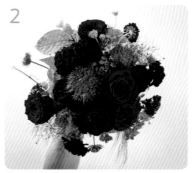

配置康乃馨與剩餘的玫瑰，逐一製作圓形花束的中心部分。在製作圓形輪廓時，若不慎留有空隙，可配置上松蟲草或白芨來加以調整。

3

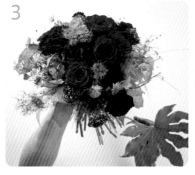

待中心部分完成之後，加入剩餘的花材，直到握住花束的姆指幾乎藏在花束裡看不見為止，並使花束展開超過180°。最後，再以八角金盤與檸檬葉來包住底邊，將花束收尾。

4

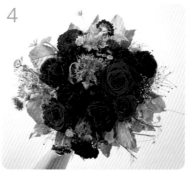

完成。由於主花玫瑰偏離中心位置，因此要保持整體的均衡感則較為困難。可於沒放玫瑰的一側，將康乃馨呈組群放入；接著，為了增加組群的康乃馨的厚度及保持平衡，所以加入剩餘的玫瑰等作法，用以調節花束整體。一邊確認手中花束的安定度，一邊製作圓形輪廓。

重點

❀ 主花玫瑰使用具有分量感，枝數雖不多，看起來卻具奢華感的品種。

❀ 製作中心部分時，雖然要強調其紅色，但為避免大型花朵相互碰撞，可利用綠葉插入較低的位置來予以調整。

❀ 避免形成單調的紅色花束，應提醒自己隨時營造複雜的色系變化。

展現綠色的
質感個性

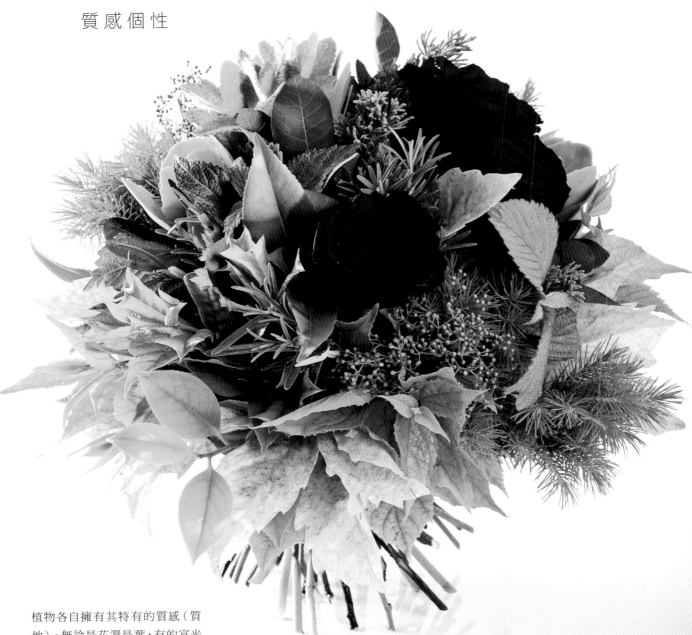

植物各自擁有其特有的質感（質
地）。無論是花還是葉，有的富光
澤，有的展現粗糙的一面，個性豐
富多變。為了展現其中的對比，也有
可能使用兩至三種的綠色植物，此
處則使用十種以上，充分表現出葉
子本身擁有的魅力。

重點

❋ 由於綠葉彼此間近在咫尺，個性間的差異尤其顯著。
　因此綁成表面平坦的密集式圓形花束。

❋ 玫瑰是避開花束中心來配置。因為希望利用葉子質感的趣味性
　來吸引目光，所以應避免完全的對稱。

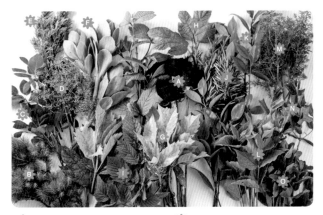

玫瑰（Amada）3枝
唯一的花材。以極少的量來為花束增添光彩。扮演主要的重點角色。

松葉3枝
針葉纖細柔軟，並帶有粗糙感。

煙霧樹3枝
特徵為柔滑且泛著微微的光澤。

衛矛3枝
帶有粗糙感，葉子生長方式較為凌亂。

松柏（落磯山圓柏）3枝
帶有粗糙感，葉子生長方式較為凌亂。

長壽花3枝
特徵在其平滑且泛著微微的光澤。

冬青2枝
具有光澤。

蘋果薄荷6枝
柔軟且帶著粗糙的感覺。

青木4枝
具有光澤。

柏葉紫陽花2枝
帶有粗糙且不光滑的感覺。

莢蒾葉3枝
具有粗糙的感覺。

迷迭香5枝
葉子生長方式凌亂，具有光澤。

山茶花葉6枝
平滑且具有光澤。

玄參4枝
帶有粗糙感。

茴香5枝
柔嫩且凌亂的感覺。

How To Make

1

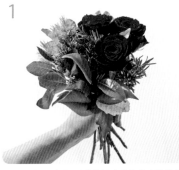

決定玫瑰的位置，以花莖筆直且有著凌亂葉片的花材，來固定玫瑰的位置。玫瑰配置在離花束中心稍微偏移之處。

2

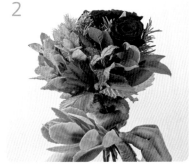

添加各種不同類型的葉子，來製作中心部分。在凌亂的葉片之間，放上大面積的葉片等，隨時意識到顏色與形狀的變化。一邊稍微作出高低差層次，一邊如同畫圓弧線般地展開葉材。

3

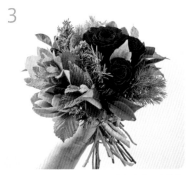

待所有的花材添加了約2/3的程度後，確認整體的形狀與勻稱感、手抓時的安定感，以及重心是否握於手中。

4

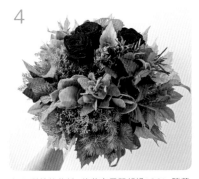

加入剩餘的花材，使花束展開超過180°。隨著花束向外擴展，使用大型的葉片，並帶有畫出曲線狀的莖、葉的花材。最後再以青木的葉子將花束作收尾。

COLUMN

關於植物的
質感

植物表面有著變化多端的樣貌。大致可分為三種，即有光澤的葉片、帶有粗糙感的葉片、平滑纖細的葉片。依據花束使用何種質感的材料，進而帶出花束本身變化的意象。具有光澤質感的葉子，給人都會前衛且率性的形象。富有粗糙質感的葉子，則營造出散發著溫暖且親近感的印象。平滑纖細的質感，應該是較屬女性且雅致的感覺吧！

若作品想要強調質感，或企圖表現箇中差異時，以密集式圓形花束或如同花環般，於鄰近處直接配置上對比花材的方式，最為普遍。

首先，試著從身旁的花花草草等開始接觸吧！

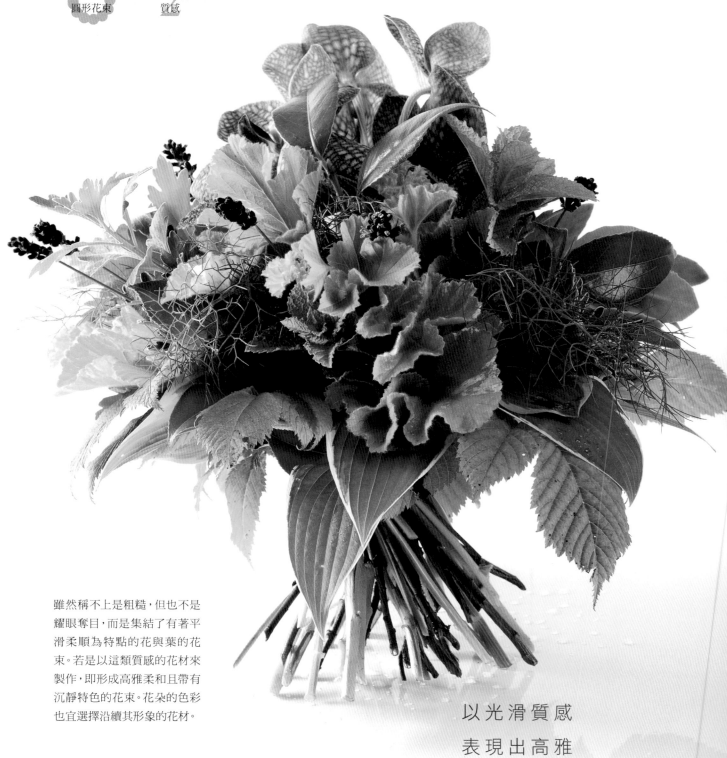

雖然稱不上是粗糙，但也不是
耀眼奪目，而是集結了有著平
滑柔順為特點的花與葉的花
束。若是以這類質感的花材來
製作，即形成高雅柔和且帶有
沉靜特色的花束。花朵的色彩
也宜選擇沿續其形象的花材。

以光滑質感
表現出高雅

萬代蘭1枝
花束的主花材。具強烈存在感，同時擁有高雅沉靜的意象。

長壽花3枝
特徵為葉肉厚，光滑且清新。

磯菊5枝
葉子正反兩面迥異不同各富趣性，又因為分枝稠密，所以對作出分量感大有幫助。

香葉天竺葵3枝
柔和的色調與柔軟的觸感，完全吻合這束花要營造出的感覺。

薰衣草5枝
具有調和萬代蘭的花色與整體花束的功能。

山茶花葉3枝
是素材中唯一具有光澤的葉材。盡可能減少用量，便能有效發揮質感的對比。

銀葉菊5枝
特徵在於其高雅的色調與質感。透過重複與磯菊相同的色彩，為花束帶來了調和感。

綠薄荷5枝
絕佳的香氣強調出沉靜的感覺。也是手綁花束時，作為緩衝功用的花材。

玉簪8葉
作為花束收尾時使用的葉材。

單穗升麻5枝
作為花束收尾時使用的葉材。

茴香3枝
朦朧般的樣貌帶給花束趣味性，可一邊營造出輕盈感，一邊補足空隙。

How To Make

1

製作花束中心。由於要將主花材萬代蘭置於中央，因此要事先以綠葉作為緩衝，以避免損傷花朵，並決定位置。

2

加入山茶花葉與薰衣草，一邊添上其他具有光滑質感的葉材，一邊製作圓形花束的中心部分。

3

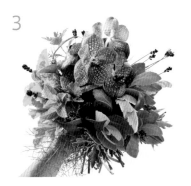

中心部分完成，待重心穩定之後，添上剩餘的花材並往下擴大，使花束展開超過180°。

4

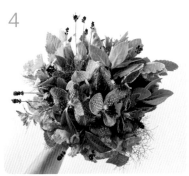

分別從四個方向作確認，以便檢查形狀。於花束底邊部分，插入玉簪與單穗升麻之後，完成花束。萬代蘭的花與綠葉在個性上的差異性是否能恰當的展現，為其重點所在。

重點

✿ 與P.32的花束一樣，欲展現質感時，都是將所有花材湊緊，以密集式綁束為基本。

✿ 葉材依據種類的不同，注意稍作組群化之後再予以添加，使其各自的個性展露無遺。

✿ 重點集中在僅只於展現花束主題的質感與顏色，不要再添加其他表現的元素。

利用顏色與形狀的差異
來呈現豐富感

每個季節裡總是能見到美麗且魅力無窮的各色果
實。擁有完全不遜於常被當作花束主角的蘭花類、
玫瑰與百合等花材的強烈存在感。以展露顏色與形
狀的差異來作主題，藉以表現出果實所象徵的成果
與豐收的花束。

A 山歸來2枝
大顆簇生的漿果鮮豔美麗，蔓性灌木上的硬質莖也饒富趣味。

B 加拿大唐棣3枝
鮮豔的紅色獨具魅力。莖部亦夠長，是一款適合製作花束的果實。

C 尤加利1枝
常被當成俏皮系花材來使用，高人氣的果實，即使乾燥過後也大受歡迎。

D 藍莓3枝
經常被用來作為枝材，是初夏果實的代表。

E 醋栗3枝
給人初夏庭園強烈印象的天然果實。

F 金雀花5枝
黃色花朵凋謝後不久，會形成豆科特有形狀的莢果，為了表現出與其他果實不同之處而使用。

G 鐵線蓮果實3枝
花期過後，會立即露出美麗且獨特的瘦果。是非常適合初夏表現的花材。

H 香葉天竺葵5枝
為了強調並呈現出果實模樣而使用的葉材。分枝後，容易作出分量感的優點，實為絕佳幫手。

I 鈕釦藤（乾燥）1把
可以隨意彎折的花材，為花束帶來趣味性與分量感。

J 銀荷葉3枝
作為花束收尾時使用的葉材。

K 茴香3枝
是相當適合圓形花束的葉材。於花束收尾時使用。

L 斑葉熊掌木3枝
於花束收尾時使用。為了表現出豐富感，也為了收尾而使用的綠葉則多達三種。

How To Make

1

製作花束中心。最初先拿莖部筆直的尤加利，添上鐵線蓮，並加入加拿大唐棣。如果僅於花束周圍分布輕盈的花材或顏色搶眼的果實，會使花束不協調，因此中心也要添加。

2

完成中心部分。由於是屬於密集式圓形花束，因此幾乎不作高低差層次，但重要的是不要遮住花材，應使全體都能展露出來。

3

添加剩餘的花材，使花束從側邊觀看時，花束是往下擴大般地展開超過180°。鈕釦藤則直接以長狀枝條加入，並將枝梢彎曲後作成圈狀，一起手綁。

4

由上方檢視檸檬葉等3種葉材，以幾乎看不見葉尖的長度來加以添放，以便將花束收尾。重點是在觀看花束整體時，中央部分的密度應變高。

重點

✳ 長在結了果實的枝條上的葉片應去除乾淨，以便使隱藏在葉片下的果實能看得清楚。

✳ 為了表現成果與豐收，以密集式來束成鼓起的圓形狀。

✳ 將葉材視為果實的背景來使用，會更具效果。

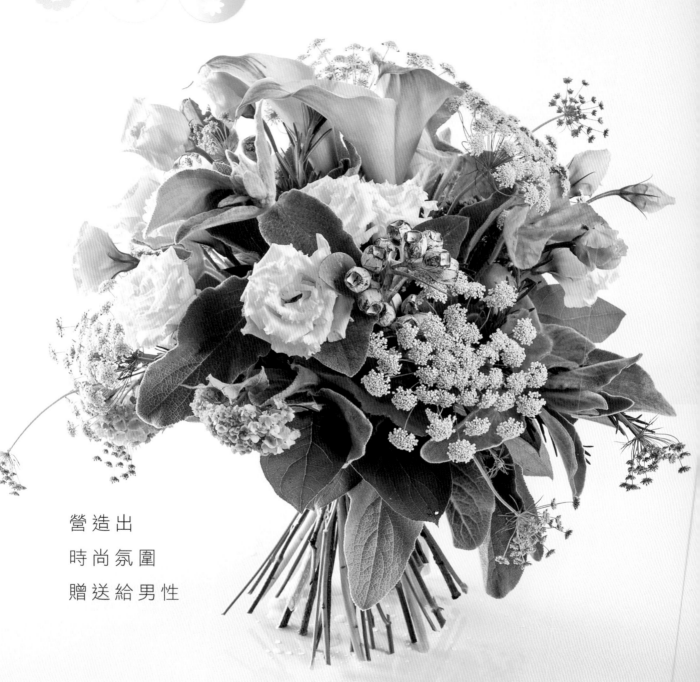

營 造 出
時 尚 氛 圍
贈 送 給 男 性

以海芋為主花，讓人感受到凜冽、時尚、潔淨感的花束。適合任何人
的人氣白綠色調，即使餽贈給男性，也是極為適合的配色。如果只是
白色，會顯得較為刻板的印象，因此要多搭配一些能夠與海芋協調的
綠葉，整合成較為柔和且自然的氛圍。

A 海芋（Green Goddess）3枝
同樣深受男性喜愛的主花材，兼具
秀麗的印象。

B 洋桔梗2枝
其存在與海芋一樣，皆為花束帶來
華麗感。莖部亦屬柔軟易於使用的
花材，但花苞容易折傷，所以請特別
留意。

C 雪球花3枝
能帶給花束分量感，使用於較低的
位置，作為補足空隙的花材。

D 蕾絲花5枝
透過分別使用在插於比其他花材較
高之處，以及作為補足空隙的花材
使用時，為花束作出趣味感。

E 尤加利1枝
大多數男性喜歡較具個性化的花
材。添加上柔和並具女性化的花朵，
為花束放入童心的輕鬆元素。

F 長壽花3枝
補足空隙用的花材。因為多葉，所以
很容易為花束帶來分量感。

G 羊耳石蠶3枝
考量到要與尤加利果實的顏色作色調
和而使用。強調其獨特柔軟質感散
發出的雅致。

H 香葉天竺葵3枝
用來作為與羊耳石蠶的色調與意象
作對比。雖屬相似質感的綠葉，卻具
有一股溫暖的親近感為其特徵。

I 迷迭香3枝
適合用來作出分量感的花材，硬挺
結實的姿態較為男性化。

J 檸檬葉3枝
為了作出花束輪廓與收尾所使用的
葉材。

How To Make

1

拿3枝海芋，以長壽花作緩
衝葉材之後，添加筆直向
上生長的洋桔梗，再放上
迷迭香支撐洋桔梗。

2
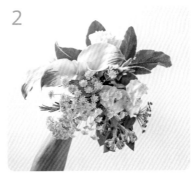

以莖桿較硬的尤加利或綠
葉，如支撐般的放於周
圍，製作中心部分。若是
將搖晃不穩定的花材如蕾
絲花，只添放在周圍部
分，恐造成整體的均衡感
不佳，因此也應提前放入
中心部分。

3
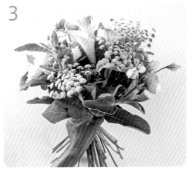

中心部分完成後，即一邊
意識著將剩餘的花材作出
高低差與空間感來添放，
一邊使花束展開。花臉方
向應避免呈規則性的放射
狀。使各自的花材展露其
個性為祕訣所在。

4
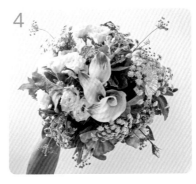

不必太過在意葉子的正反
兩面，手抓花束時的重心
應集中在手的正中心位
置，接著往下擴大，使花
束展開超過180°。以檸檬
葉包住底邊，並將花束收
尾後即完成。

重點

✤ 深具流行時尚感的海芋，搭配上尤加利葉，伴隨著自然風格展現出個性的要素。

✤ 由於個性化的花材眾多，因此雖是密集式圓形花束，但作出些微的高低差層次感，
　手綁花束時使特徵更加顯露。

✤ 與其將整體花束作調整，不如先將心思放在手持花束時的平衡感。

Form Theme Color

密集式
圓形花束 以顏色為
主題 粉紅色
紅色

5

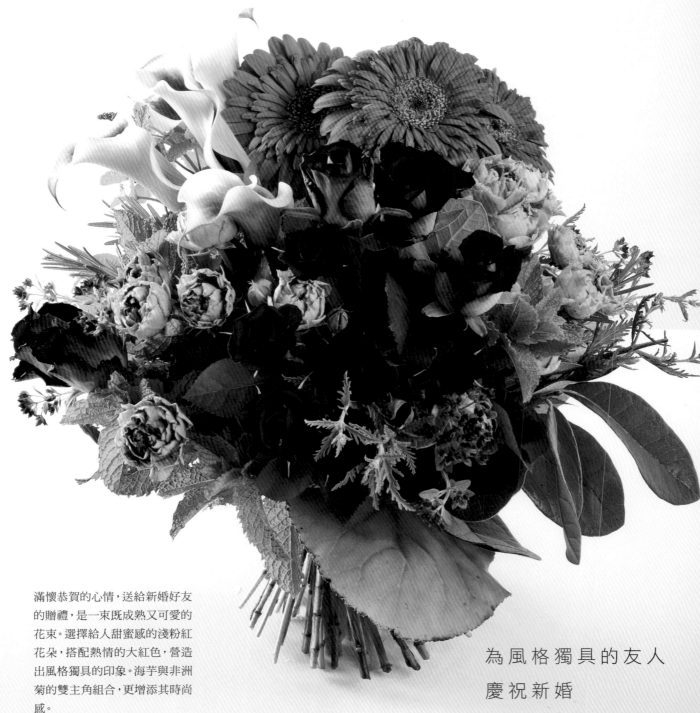

滿懷恭賀的心情，送給新婚好友
的贈禮，是一束既成熟又可愛的
花束。選擇給人甜蜜感的淺粉紅
花朵，搭配熱情的大紅色，營造
出風格獨具的印象。海芋與非洲
菊的雙主角組合，更增添其時尚
感。

為風格獨具的友人
慶祝新婚

海芋（Picasso）5枝
主要花材。選擇可愛一點、不要太大的尺寸。

非洲菊（Blessing）3枝
帶有大大的花朵，顏色偏淡的粉紅色為其特徵。作為主要花材，透過稍微誇張的展現，以強調出花束的個性。

玫瑰（Ruby red）5枝
襯托出海芋與非洲菊的顏色，為其奢華感再加分的存在角色。

松蟲草5枝
花束中需要有依大、中、小層次，尺寸略小的花朵存在。其花型次於海芋，能使塊調和更加勻稱的花材。

玫瑰（Fun-Fare）3枝
重複玫瑰Ruby red的顏色層次。與粉紅色的迷你玫瑰作顏色上的對比使用。

玫瑰（Splash sensation）3枝
為了更加強調出花束整體的粉紅色調，以及作出分量感而使用。

奧勒岡7枝
於莖的前端開始變紅的色彩，可為花束的配色作調和。

蘋果薄荷4枝
為了展現可愛感，選擇有開花的蘋果薄荷。

迷迭香7枝
清新的香味完全符合花束的氛圍。也可充當手綁花束時的緩衝作用。

綠薄荷7枝
香氣佳、葉片也大，為花束帶來分量感。

俄羅斯鼠尾草5枝
銀質的色澤與非常纖細的外形，具個性化的葉材。

斐濟果3枝
葉子正反兩面的顏色與質感差異皆具個性。當作葉材使用，給予花束沉穩安定的感覺。

岩白菜4葉
有著大大的葉面，葉緣的紅色帶著幾分俏麗感。是為了將花束收尾的葉材。

How To Make

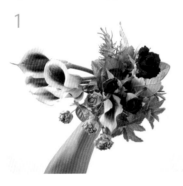

1

製作花束中心。以玫瑰群組和海芋群組作為核心之後，再以綠葉和迷你玫瑰加以固定。

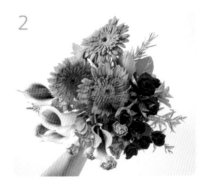

2

製作圓形花束的中心。非洲菊應選擇插在穩定性佳的地方，不必使花臉方向一致，群組化添加即可。其他花材也加入其中，一邊確認花束的重心是否握於手的正中心位置，一邊進行綁花。

3

中心部分完成後，往下擴大地添加花材，使花束展開超過180°，要時常留意圓形花束的輪廓。將花束筆直豎立，只要花束重心握於手的正中心部位，就是平衡感良好的證據。

4

加入岩白菜後，包住底邊以完成花束。密集式圓形花束的情況下，為將花束作收尾而於最後添放的葉材，由上往下看時，不要大幅度的超出外圍，整體輪廓的平衡感才會勻稱。

重點

* 為使花材的特徵更顯而易見，並營造花束個性化的意象，切記避免使花材散亂無章而不顯眼，應將各種類的花材以組群手法添加。

* 若只有海芋與玫瑰，會顯得單調，因此加入個性截然不同的非洲菊以增加變化。

成穩大人的浪漫感與
懷舊風

Form

Theme

密集式
圓形花束

表現出
整體形象

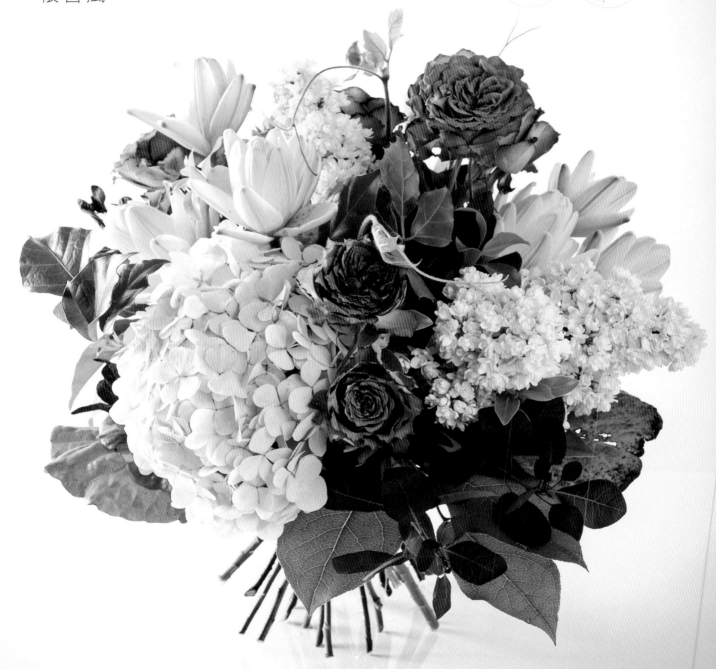

對於以花束來表現形象，除了配色之外，要選擇何種質感或性格的花材，也是
相當重要的一環。在此，以顏色稍淡的色調來統一，結合了百合、紫丁香、玫
瑰、繡球花等帶有古典印象的花材。也請注意呈現出如同黑白片般明暗的對比
效果。

42

🌸 **百合 (NOBLE LILY) 2枝**
花形雖小，卻是獨具個性、自我主張強烈的主要花材。由於鱗莖結實堅挺，呈分枝多開的緣故，屬易於使用的花材。

🌿 **白花紫丁香 2枝**
復古而高雅，適合裝飾用，並以初夏庭園為意象的花材。由於較容易失水，因此請事先確實作好處理。

🌸 **玫瑰 (Thé nature) 7枝**
擁有沉穩與自然風格的玫瑰。具有為百合與白花紫丁香增添色彩的作用。

🌿 **繡球花 1枝**
大大一朵並呈茂密狀的球形花，將花束作出裝飾性的氛圍。使用一枝即可補足空隙，並能作出分量感。

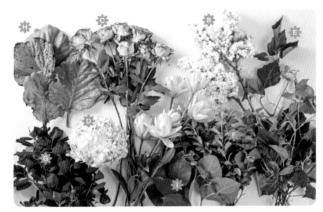

🌿 **葡萄葉常春藤 5枝**
蔓生的葉與莖，為花束帶來許多樂趣。

🌿 **斑葉海桐 5枝**
由於枝條多分枝且葉多簇生，故能帶給花束分量感。也常作為緩衝葉材使用。

🌿 **黃櫨 5枝**
獨特色調的美感帶給了花束奇妙的氛圍與深度。

🌿 **岩白菜 4枝**
為了將花束收尾而使用的葉材。

🌸 **檸檬葉 3枝**
為了將花束收尾而使用的葉材。

How To Make

1

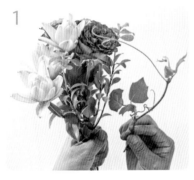

拿著作為花束中心的百合與玫瑰，並以綠葉固定。葡萄葉常春藤也事先在此階段加入。

2

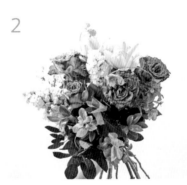

製作圓形花束的中心部分。花材要一邊作組群歸類，一邊稍作高低差層次添放，並隨時注意避免玫瑰或其他花材單獨存在。

3

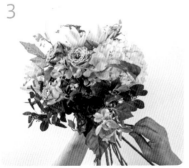

繡球花大都會配置在騰出大空間，且最顯眼處的略低位置上。如果配置在較高的位置，花束整體的感覺看起來會略顯笨重，密集式的輪廓也會因此變形。

4

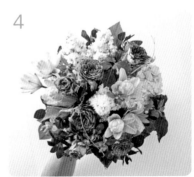

添加為將花束作收尾的綠葉之後，即告完成。檸檬葉宜稍微露出，葡萄葉常春藤則以內藏的感覺，製作出高低差層次感。到處都看得到有光澤的葉材，也是重點所在。

重點

🌸 黯淡的顏色、鮮明的花形與藤蔓的曲線，皆為此一主題的關鍵點。

🌸 花材組群化分類後添加。由於花莖粗大的花材較多，因此請留意以綠葉來補足空隙。

🌸 蔓性植物的曲線也是在此表現中不可欠缺的元素。葡萄常春藤一開始就要放入花束的中心。

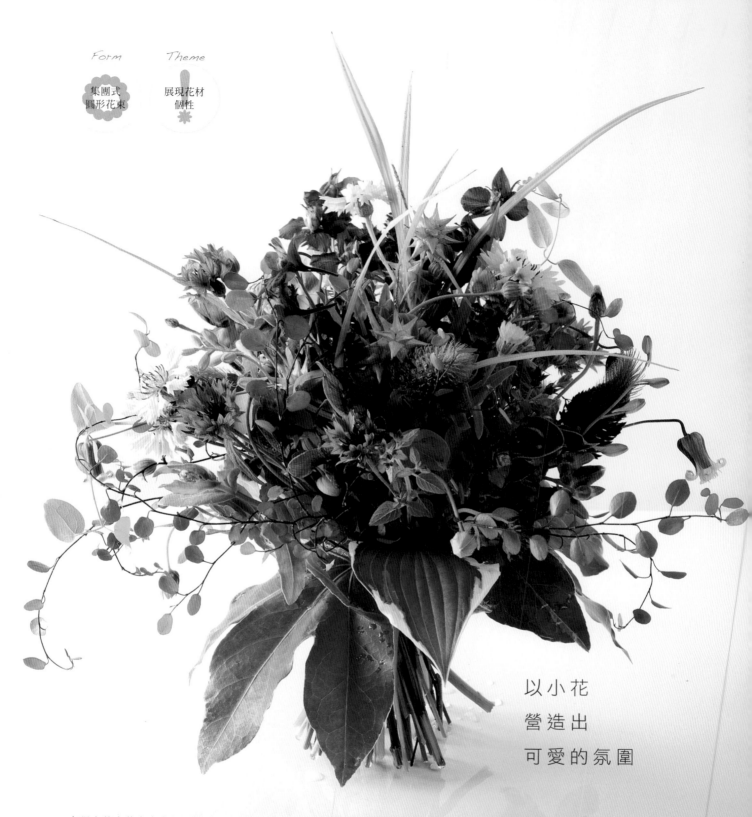

以小花
營造出
可愛的氛圍

表現出草本花卉本身獨具的可愛模樣的花束,製作成連小朋友都
適合拿的尺寸。雖然製作要領是集結小型花卉來創作,但是選用
具有柔軟印象的花材也相當重要。彷彿將原野上摘來的花朵紮成
束般,散發著既輕盈又懷舊的氛圍。

鬼燈檠12枝
質樸的野生小花，不能配置得過低。

紅花三葉草3枝
具有柔軟質感的天然花材。可插於較高處，也可以用來補足低處的空隙。

奧勒岡5枝
本身帶有色澤的天然草類。分枝的葉片部分則成為手綁花束時的緩衝葉材。

香豌豆花3枝
帶有纖細高雅的形象。由於顏色濃烈，因此宜插在花束較低的位置。

夏枯草6枝
在庭院前經常可見且色彩平易近人的花草。可插於較高處，也可成為手綁花束時的緩衝葉材。

大飛燕草3枝
輕盈質感的花草。若能呈飛散狀地穿插於花束上，更顯輕盈的效果。

鐵線蓮5枝
在花材之中，原本就屬個性較為強烈的外型，因此使用顏色較為低調的品種。宜將蔓生的莖露出使用。

蓍草（Morning Star）3枝
個性花朵與自然葉片呈現對比為其魅力所在。使花朵露出、葉子以自由跳躍般插入。

金盞花3枝
小巧的黃色花朵顯得無比可愛，彷彿在花束間四處蹦跳般地加入。

鈕釦藤1把
互生的小小圓形葉片，長著蔓生枝條的有趣花材。可強調出花束的圓弧造型。

玉簪3枝
具有柔軟印象的葉材。於花束收尾時使用。

斑葉熊掌木2枝
為了將柔軟且易損傷的花材包住，而使用的葉材。

How To Make

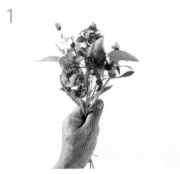

1
製作花束的中心。筆直向上生長，主要用來配置在花束上部的花材，在此階段先拿大飛燕草，並添加其他的花材。

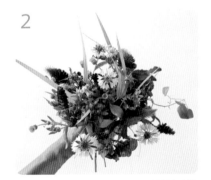

2
製作圓形花束的中心部分。不必過於刻意地組群化分類，應一邊轉動花束，一邊均勻地逐一添加上花材，直到花束展開為止。

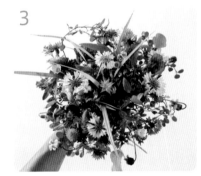

3
待中心部分完成之後，使花束向下擴大般地逐一添加上花材。最好使用莖桿彎曲的花材，或可以隨意彎折的鐵線蓮等。

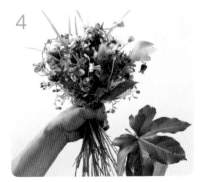

4
花束展開之後，添上玉簪與斑葉熊掌木，以便包住底邊將花束收尾。

5
由上往下檢視，將花朵與葉子重疊不易看見之處，或纏繞在一起的部分稍作調整之後，即可完成。

重點

❋ 由於多屬於較為軟性的花材，因此在製作花束的中心時，就沒有必要再多添加緩衝的花材了。

❋ 為了營造出柔軟的印象，所以要盡量減少組群化分類，來加入花材。

以庭園玫瑰製作的
療癒花束

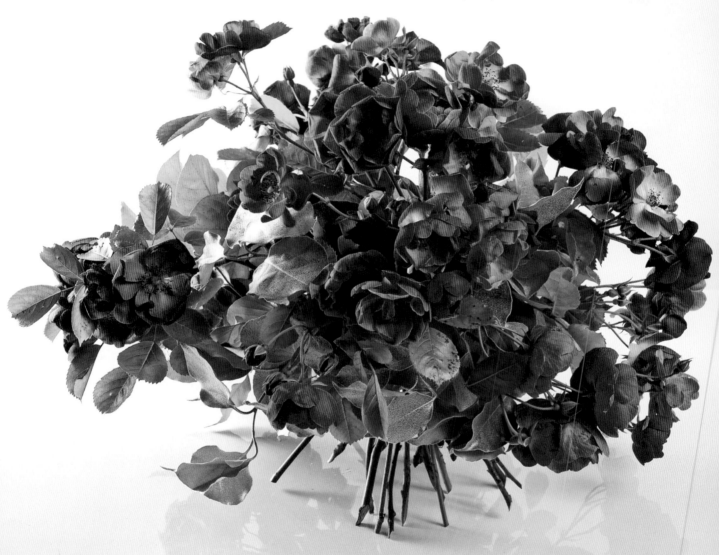

最近，玫瑰常被作為密集式圓形花束時使用的花材。
原本玫瑰就是長在大自然或庭園裡，不時仰望著天
空，沐浴在耀眼的陽光下；有時又俯身朝下，盡顯其
美麗姿態。就是這麼一束展現玫瑰自由綻放其撩人模
樣的花束。

Form

多層次
圓形花束

Theme

以玫瑰花
為主花

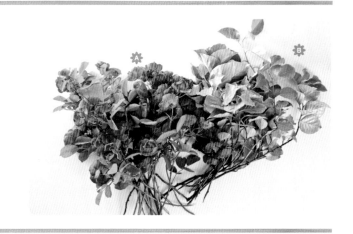

A 玫瑰（Angela）18枝
整束花朵一邊悠然自得地保持各自的空間，一邊綻放的庭園玫瑰。洋溢著高尚典雅且女性化的色彩。

B 茱萸8枝
柔韌有彈性的枝條，恰好支撐住玫瑰的花莖。為能紮綁玫瑰，是必備的技術性花材。而別具透明感與光澤的葉片更能襯托出玫瑰的高雅。

How To Make

1

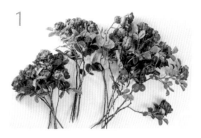

準備三種類型的玫瑰。自左而右為花大莖短且強韌的玫瑰、花少莖長的玫瑰、花臉朝所有方向生長且花莖彎曲的玫瑰。

2

製作花束的中心。先拿一枝莖長且花朵筆直向上生長的玫瑰，並添上莖桿筆直的胡頹子來支撐玫瑰。

3

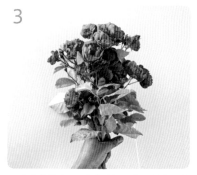

一邊轉動花束，一邊輪流加入長玫瑰與短玫瑰，製作中心部分。由於這部分必須作出密度，因此應該將重心放在中心，並以準備作出圓形輪廓，來添加花材。

4

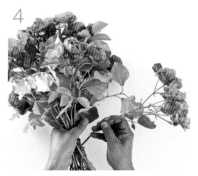

圓形花束的中心部分完成之後，一邊以茱萸作緩衝，一邊往下擴大使花束展開。從此處開始，逐一作出律動感。

5

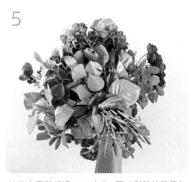

待花束展開超過180°之後，再以剩餘的茱萸包住手邊部分，以便將花束收尾。

6

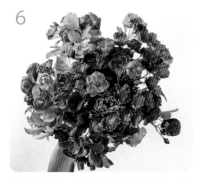

由上往下看時，呈現較不完整的圓形花束，反而更能突顯出玫瑰的美感。重要的是手拿花束時，重心要握於手心處，以及中心部分的密度要比外側來得高。

重點

❋ 雖屬圓形花束，然而藉由作出高低差層次，來表現玫瑰自由的動感。

重點在於圓形的輪廓不要作得太過鮮明。

❋ 為能善用蔓性玫瑰的動感來綁花束，因此預先將玫瑰分成三類，再分別插入適當之處。

Form

Theme

Color

多層次
圓形花束

以顏色為
主題

淺粉紅色
白色
藍色

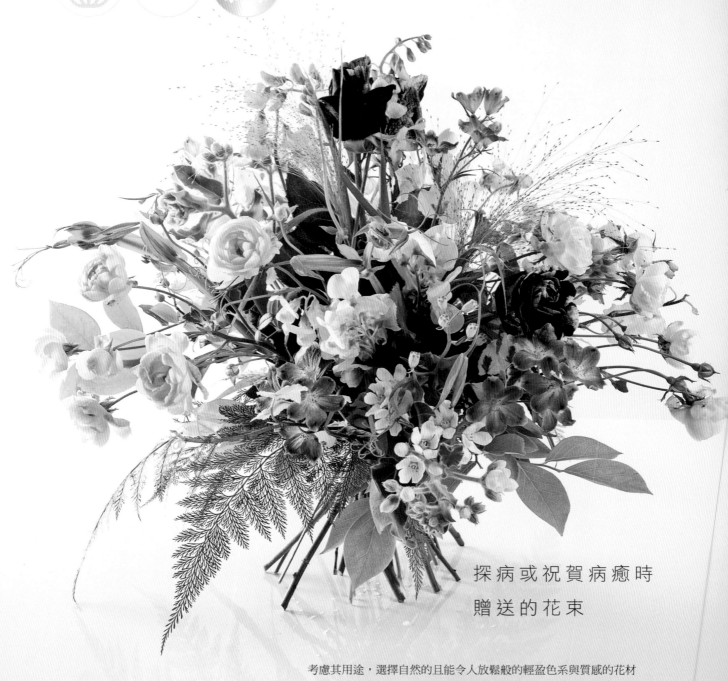

探病或祝賀病癒時

贈送的花束

考慮其用途，選擇自然的且能令人放鬆般的輕盈色系與質感的花材
來製作的花束。以白色和藍色為中心，綁成高低層次感較為緩和的
圓形花束，並營造出恬靜安祥的氛圍。為了合乎開朗的心情，可添
加少許的粉紅色系於重點裝飾。

玫瑰（Crazy Two）3枝
主要花材。作為花束重點來吸引視線，並將花束營造出明朗活潑的氛圍。

大飛燕草1枝
輕盈柔軟，且株高莖長的花材。配置在花束較高的位置。

玫瑰（Old Fantasy）3枝
花莖柔軟，且彷彿要溢滿出來似的花朵為其特徵。為了活用這項特點，因此插於較高之處。

白色藍星花3枝
為了插於較低位置而使用的花材。由於顏色強烈，因此深具存在感。花莖或葉子都能作為緩衝葉材。

宿根香豌豆花2枝
為了展現其自由延伸感的藤蔓而使用，無論什麼樣的位置都適宜添放的花材。

常春藤4枝
將較長的莖部分為兩至三等分，以作為緩衝葉材，或當作露出外圍的葉材來使用。

柳枝稷5枝
為整體帶來小花飛舞般的氛圍，營造出自然不做作的感覺。

藍莓2枝
利用其富有朝氣與清新感的葉子，來將花束收尾時使用。

細葉高山羊齒3枝
符合此花束形象的輕薄葉材，於花束收尾時使用。

How To Make

1

最初應先拿主花粉紅玫瑰中，花莖最筆直生長的。周圍添加上大飛燕草等，同一花材應避免分得太開，第二枝玫瑰則插在比第一枝玫瑰稍微低的位置上。

2

製作圓形花束的中心。同一花材的間隔應避免過大，無論是花材空出，或吸引目光的色調都要審慎添加，並提高密度。

3

待中心部分完成之後，即往下擴大般地添加花材，使花束展開超過180°。盡可能利用花材自然的外形或向下垂掛的動態，來逐一將花束擴大。若從側邊觀看，也要看得出花朵之美。

4

以細葉高山羊齒包住手握處，以便將花束收尾。由各個方向來檢查花束的外觀。向下陷入或插得過高的花材，要由上拉動莖部，使之上下調整之後，再予以手綁。

重點

❀ 在各個花材之間作出空間，營造出彷彿是以平穩的心情來欣賞花朵般的氛圍。

❀ 活用花材柔軟而彎曲的特徵，來擴展花束的幅寬。

送給
高尚優雅的
女性

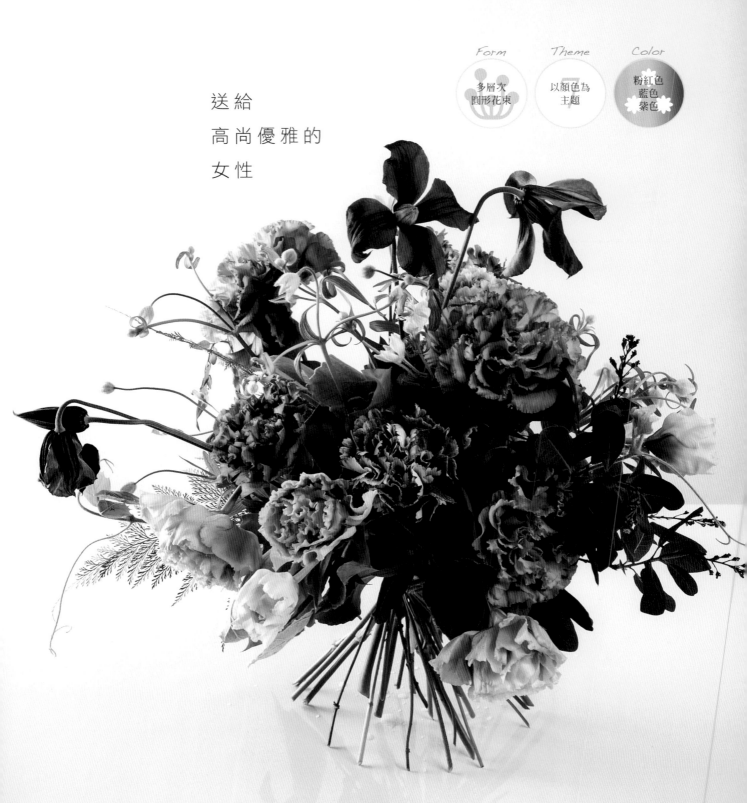

只要在粉紅色系點綴上藍色或紫色，立刻搖身成為高尚且女性化
的氣氛。此花束的主花為藍紫色的鐵線蓮。流水般曲線的美麗姿
態，更是適合用來展現出成熟女性的高雅花材。配合紫色的洋桔
梗，作出高低層次感之後，即可凝聚成優雅的形象。

🌸 鐵線蓮（Durandii）3枝
花束的主角，具有高雅的魅力。

🌸 松蟲草2枝
插在與鐵線蓮同高的位置上，預防孤立主花。

🌸 葡萄葉常春藤2枝
光滑的葉面與藤蔓的動感，強調出花束的雅致與女性的氛圍。

🌸 多花素馨2枝
與羽裂菱葉藤同屬女性且具有優雅氛圍。藤蔓也可充當綠葉，使用起來更具效果。

🌸 黃櫨1枝
為整體花束帶來樸實沉靜的氣氛。配置在稍低的位置上，使花束的重心降低，帶來安定感。

🌸 鐵線蓮（White Jewel）2枝
雖沒有較強的特徵，卻有如能夠抓住女人心、靜靜發光的寶石一般的花朵。

🌸 洋桔梗（Exe Lavender）2枝
是構成花束絕大部分的花材，有如第二主角般的存在。分枝後使用。

🌸 康乃馨（Unison）3枝
雖屬第二主角，但相較於洋桔梗（Exe Lavender），色調較為明亮且搶眼，因此要控制數量。

🌸 銀葉菊2枝
銀色光澤深具個性，為花束增添趣味性。

🌸 八角金盤2枝
於花束收尾時使用。雖是為了使輪廓更加鮮明而使用的葉材，但如果只以八角金盤圍上一圈，較容易折斷，因此要特別留意。

🌸 細葉高山羊齒2枝
質感輕盈且優雅的葉材。與八角金盤同樣都是在花束的最後使用。

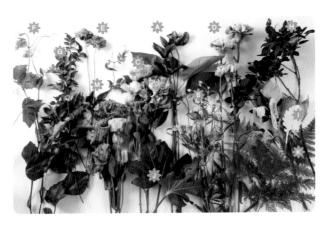

How To Make

1

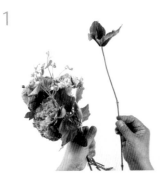

製作花束中心。由於主花藍色鐵線蓮的莖部較為脆弱且難以固定，因此要先以洋桔梗與康乃馨製作好穩定度較佳的場所之後，再插於較高的位置上。

2

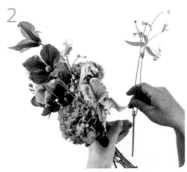

花朵較大的洋桔梗或康乃馨的正下方部分，由於會出現空洞，因此應一邊以大片的葉材來補足空隙，添加上花材予以固定，一邊製作中心部分。

3

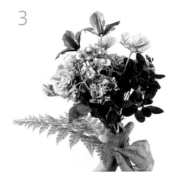

接著，再一邊作出高低差層次，一邊添加花材，使花束一點一點的往下展開來。也事先插入少許束緊花束時使用的細葉高山羊齒。如果僅於下段添加葉材，會出現不協調的感覺。因此待確認好中心部分完成之後，應一氣呵成地一路往下展開。

4

一邊留意避免將收尾的八角金盤與細葉高山羊齒偏向同一個地方，一邊手綁完成花束。

重點

🌸 花材最好依據其各別不同的高度來構成。

🌸 富有隨風飄曳感的花材置於較高的位置，顯色的花朵則置於較低的位置。

🌸 透過作出層次感，使花腳顯露的綁束法，孕育出空氣感，並營造高尚雅致的氛圍。

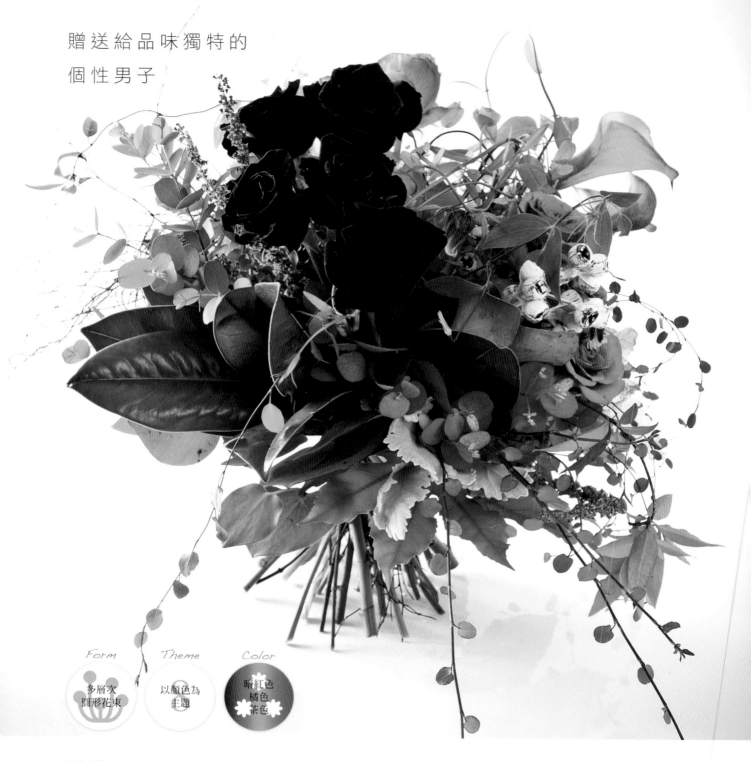

贈送給品味獨特的
個性男子

比起纖細、優美的花材,此為使用男性所偏愛之多變的色彩,與形狀為特徵的植物來製作的花束。若贈送的對象是女性,則有點不妥⋯⋯以這種暗色系的紅玫瑰為主花,並使用淺粉紅色或茶色的葉材等,打造出深具個性化的氛圍。

重點

❋一旦聚集個性強勢的花材,將變得難以將其一體化。遇到這種情形時,不要猶豫,直接採組群的方式。此外,只要具備緩衝葉材和最後的葉材,以及用來補足空隙的蔓性花材,即可展現出統一感。

❋作出帶有明顯高低起伏的層次感,再予以手綁花束。如果層次感不明顯,會使花材完全地擠成一團,而無法充分展現出其各自的美感。

A 玫瑰（Black Baccara）5枝

雖屬深色系的玫瑰，但似乎很受男性歡迎。紅色玫瑰是不分男女都能送到心坎裡的花朵。

B 鐵線蓮4枝

惹人憐愛的花形與彎彎曲曲的花莖顏具個性。透過添加了少許藍色，使得整體感更加繽紛多彩。

C 尤加利1枝

白色堅硬又奇特的蒴果群聚簇生。就連乾燥過後的果實也是不分男女的人氣花材。

D 卡羅萊納多花素馨5枝

作為紅玫瑰與洋玉蘭之間的顏色橋樑。滿滿的莖蔓分類組群化後，用以掩蓋露出的空隙。

E 鈕釦藤適量

長有葉片的鈕釦藤（左）隨意地往外伸展般地插入；乾燥的鈕釦藤（右）則捲成圈狀後，使用於綁紮時的展開部分。

B 玫瑰（Marrakech）5枝

本身帶著異國微妙色彩魅力的玫瑰。作為由玫瑰（Black Baccara）轉往海芋之間的顏色橋樑。

海芋（Hot Shot）3枝

深受男性喜愛的花朵。從鮮明的色彩組合中挑選出橘色。

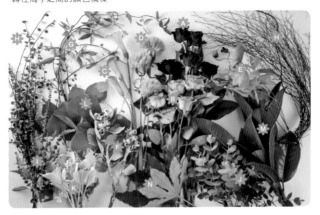

羊蹄2枝

將轉變成茶色的羊蹄當作重點使用。為洋玉蘭的顏色與個性的重複版。

綠石竹3枝

宛如苔蘚的模樣，讓人覺得「這是花嗎？」而引人好奇的人氣花材。

圓葉尤加利3枝

作為綁花時的緩衝葉材使用。亦可作為補足螺旋花腳莖部間合併部分的空隙之用。

銀葉菊5枝

銀白色且柔軟、觸感佳的人氣葉材。

沙巴葉5枝

質硬且大片的葉材。由於分枝甚多的緣故，因此可以適當地帶給花束分量感。

洋玉蘭2枝

葉子正反兩面的質感與顏色的差異為其特徵。不必在意正反，直接大膽地展現其特色來使用。

八角金盤2枝

於花束收尾時使用。由於是用來綁紮具有強烈個性的花材，因此最後利用大片的葉材使輪廓更加鮮明。

How To Make

1

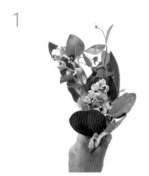

製作花束的中心。將尤加利與鐵線蓮筆直的拿著，於較低的位置上添加石竹，並以較小的洋玉蘭來支撐。

2

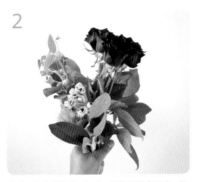

接著再加入紅玫瑰。原本一開始就要拿玫瑰，但因為希望其他不同性格的花材也能展現其特色，所以大膽地將玫瑰放在錯開中心的位置上。

3

於玫瑰的對側添上海芋，以保持平衡感。為了補足海芋粗壯花莖間的空隙，因此添加圓葉尤加利作為緩衝，其他花材則如展現其姿態般地插入。

4

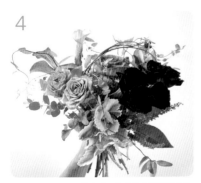

添加另外一種品種的玫瑰。作出有大幅度起伏的高低差之後，也加進其他花材，並如拉線般地以蔓生植物補足空洞的空隙。

5

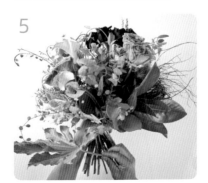

添加花材，使花束向下展開直到超過180°。乾燥的鈕釦藤將枝梢捲成圈狀再加入，可使補足空隙的效果更好。最後，再以大片的八角金盤來將花束收尾。

6

重點是由上往下檢視時，各種不同的花材組群應呈現出不規則的配置。只要中心部分的密度高，重心掌握在手的正中心，即可保持平衡感。

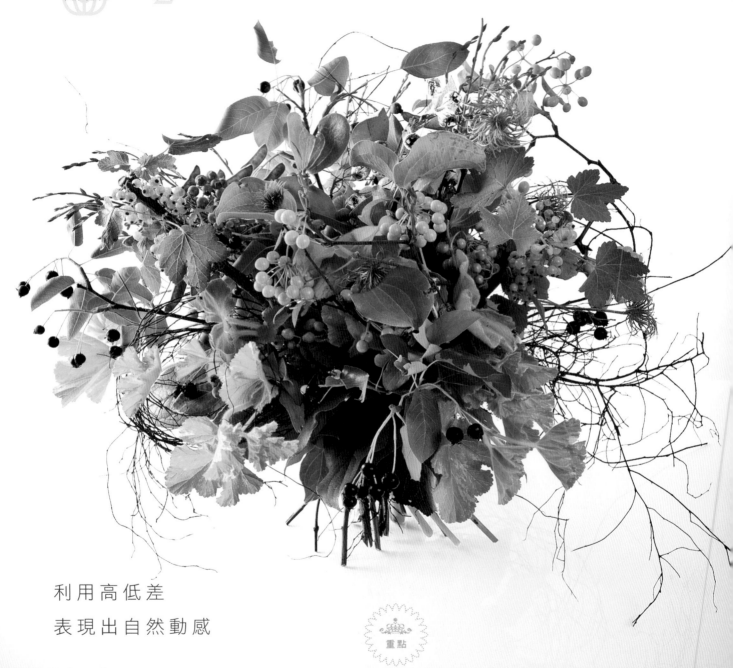

利用高低差
表現出自然動感

如同P.36的花束解說一樣，以果實作為主材時，一般
都是作成圓形花束來表現。此處雖同樣是使用果實，
卻是作出高低差層次來予以綁束，並強而有力地表現
出其自然的模樣。與P.36相較之下，可以感受到一股
不同於靜態果實，而是散發著動感的魅力。

重點

🌸 花束的中心部分，要一邊刻意營造出深度，一邊將整體構
築成圓形。外側則將果實朝向外側般地添入花束中，以展
現出律動感。

🌸 手持花束時，只要有良好的平衡感，不偏往左右兩側即
可。即使外觀看起來稍有些許不足的部分，然而這卻是為
了發揮植物本身的緊張氣氛與趣味性。

A 山歸來2枝
大顆簇生的漿果鮮豔美麗，蔓性灌木上的硬質莖也饒富趣味。

B 加拿大唐棣3枝
每逢6月就會結出鮮豔欲滴的紅色漿果。莖部亦夠長，是一款適合製作花束的果實。

C 尤加利1枝
最近經常被使用的時髦花材，乾燥過後也深受喜愛的果實。

D 藍莓3枝
被廣受使用的枝材，是初夏果實的代表。

E 醋栗3枝
具有強烈初夏庭園風格的天然果實。

F 鈕釦藤（乾燥）1把
可以隨意彎折的花材。為花束帶來趣味性與分量感。

G 金雀花5枝
成串的金黃色小花凋謝之後，不久即長出豆科特有形狀的小莢果。為了作出與其他果實的差異性而使用。

H 銀荷葉3枝
極適合作出圓形花束外形的葉材。於花束收尾時使用。

I 鐵線蓮3枝
當花期結束時，即展露其美麗且獨特的果實。是非常適合初夏表現的一種花材。

J 檸檬葉2枝
於花束收尾時使用。

K 香葉天竺葵5枝
為了強調並呈現出果實模樣而使用的葉材。分枝後，更容易作出分量感。

L 斑葉熊掌木1把
於花束收尾時使用。

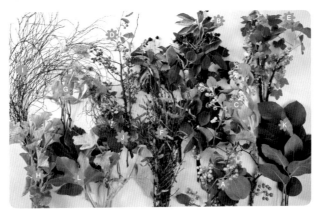

How To Make

1

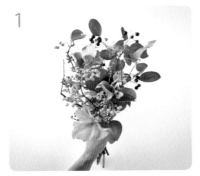

將花莖、枝條、藤蔓筆直往上伸展的花材當作中心，並添加尤加利之後，予以固定。為了露出深度，因此於手邊配置上天竺葵。由於是作出高低差的手綁花束，因此一開始就要選擇比P.36更長的花材，較引人注目。

2

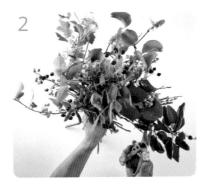

一邊留意均衡感地添加花材使整體呈現圓形，一邊製作中心部分。注意枝條或藤蔓的動向，以避免重心往左偏或往右傾。過重的枝條與過多的葉子宜在製作途中就除去。

3

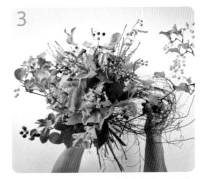

待中心部分完成之後，便使花束展開。在添加枝材的情況下，若方向不合而露出空隙時，可利用鈕釦藤等隨意彎折的葉材來補足。山歸來等蔓生植物應盡量活用其長度來使用。加入葉材後即完成花束。

植物的果實如同蘭花或玫瑰一樣引人注目，因此在花藝設計中，是極受歡迎的素材。隨著季節的不同，大多數的果實已由世界各個角落進口到日本。日本與其他國家相較之下，一年到頭都能夠取得各式各樣的果實，可說是得天獨厚的國家。

在匯集了眾多美麗花朵的花束之中，有時為了強調之用，也可以妝點上少許的果實來修飾；有時會將許多不同種類的果實作為主花材來綁束，也很出色。果實是生命、誕生與豐收的象徵。不僅要將果實視為圓形的用色材料來看待，若還能認知其本身的象徵性加以使用，即可將果實擁有的豐富表情，靈活地運用在花束之中。

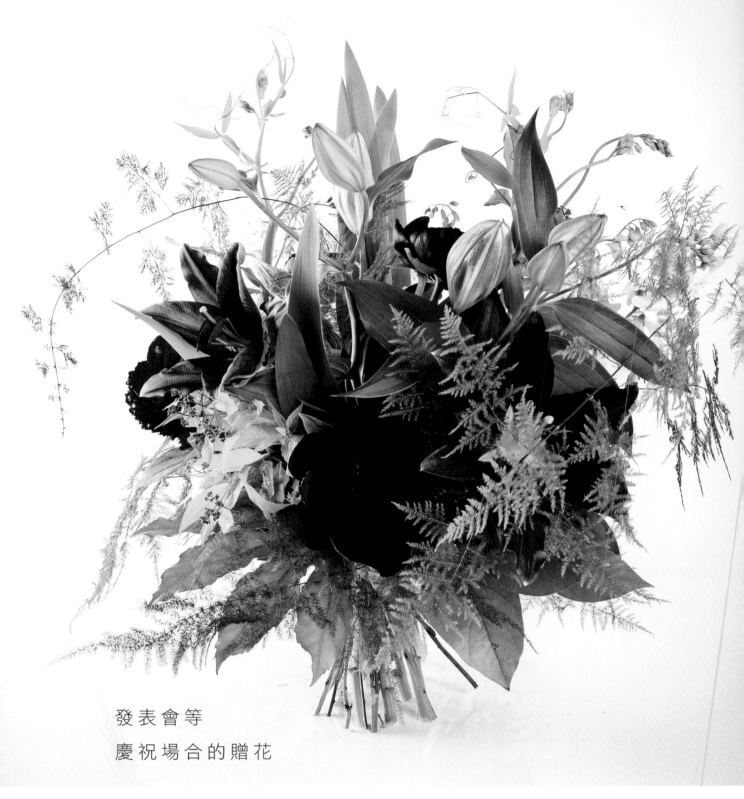

發 表 會 等
慶 祝 場 合 的 贈 花

Form

多層次
圓形花束

Theme

以顏色為
主題

Color

深粉紅色
紅色

百合雖然大多都是被紮成單面花之大型花束，但為了欣賞她那朝
四面八方展現的光潔可愛魅力，因此綁成圓形的花束。此處設定
為在舞台上送人，所以配上了從遠處也照樣引人注目的深色系芍
藥。藉此結構更加襯托出百合溫文儒雅與雍容華貴的魅力。

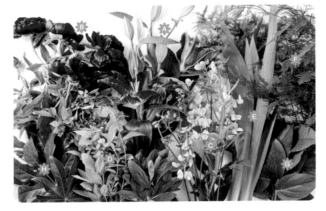

A 百合（Pico）2枝

主要花材。大大一朵且帶有鮮明色彩的百合，為花束帶來了存在感。

B 芍藥（Red Charm）5枝

作為輔助花材，是不輸給百合的深色花朵。藉由選擇與百合不同的圓形形狀，為花束增添了趣味感。

C 宿根香豌豆花2枝

以自由延伸的蔓性攀援莖，作出開闊感。強調白色花色的祝福氛圍。

D 粉花繡線菊5枝

花朵與枝條皆扮演著粉色百合與紅色芍藥之間色彩的橋樑角色。

E 德國鳶尾3枝

雖然是不符合圓形花束形態的葉材，但其本身的特異性與質感卻為花束增添了不少趣味。

F 文竹5枝

扮演著製作輪廓、補足空隙的角色。輕巧的曲線使得花束得以大幅度地舒展開來。

G 檸檬葉5枝

於花束收尾時使用的硬質葉材。

H 八角金盤3枝

只有檸檬葉顯得單調，因此增加了另一種不同形狀的葉材。

How To Make

1

製作花束中心。將百合筆直拿著，花朵不重疊地使之露出，並將穩定性較佳的位置朝向正面。除去擋住花朵的葉子。宿根香豌豆花則配置在沒有百合花的另一側。

2

轉動花束，並於百合的對側添上芍藥，以保持平衡。將文竹插得高一些，也添加其他花材之後，作出分量感，並逐一製作圓形花束的中心部分。

3

再次一邊轉動花束，一邊製作高低差層次之後，於整體添加上花材。提高中心部分的密度，並注意重心是否握於手的正中心部位。也添入花莖較為粗大的芍藥等來予以固定。

4

待中心部分完成後，使用文竹、粉花繡線菊、宿根香豌豆花，使花束往下擴展超過180°。再以檸檬葉與八角金盤將花束收尾並完成。

重點

❊ 綁成圓形花束的時候，百合要選擇花朵盡量往上集聚的花材。

❊ 雖是作成多層次來綁束，但並非是利用花朵來大幅彰顯花束的外擴感，而應注意其茂密的圓形輪廓加以製作。

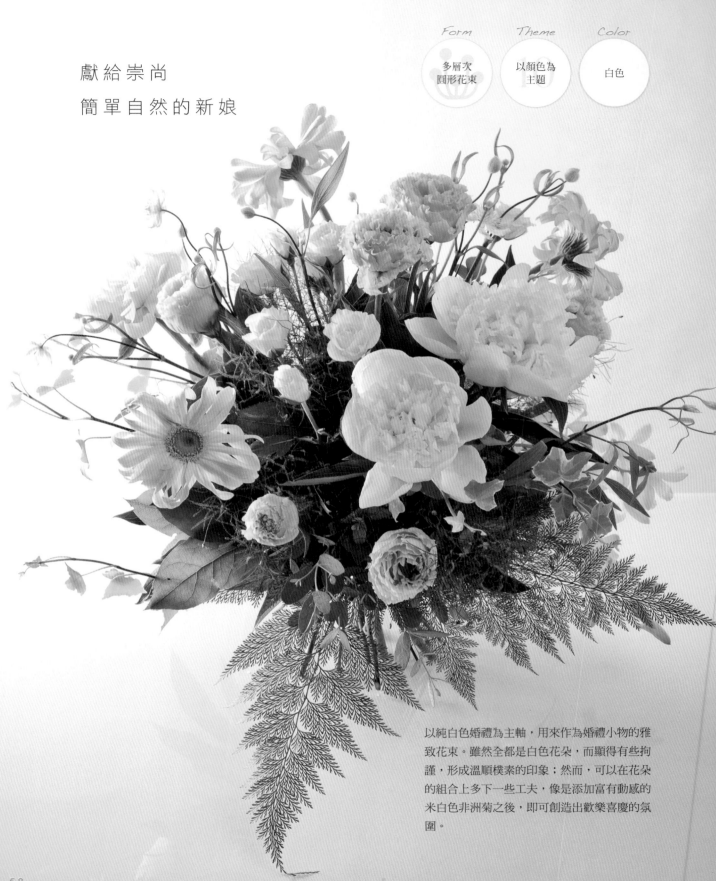

獻 給 崇 尚
簡 單 自 然 的 新 娘

Form Theme Color

多層次
圓形花束 以顏色為
主題 白色

以純白色婚禮為主軸，用來作為婚禮小物的雅
致花束。雖然全都是白色花朵，而顯得有些拘
謹，形成溫順樸素的印象；然而，可以在花朵
的組合上多下一些工夫，像是添加富有動感的
米白色非洲菊之後，即可創造出歡樂喜慶的氛
圍。

芍藥3枝

主要花材。雖然華麗卻又淡雅，如同賀喜般的初夏特別花朵。

鐵線蓮（White Jewel）3枝

宛如於大朵花面上穿梭飛舞般的花材。調和了差異性大的其他花材，並作出自然的氛圍。

石斛蘭2枝

洋桔梗（Bright Green）顏色的重複。避免阻擋到芍藥的露出，使用於花束側邊溢出來的位置上。

煙霧樹2枝

將花束作出瀟灑雅致的感覺。為手綁花束時的緩衝葉材。

尤加利3枝

柔軟的質感與微微的香氣正適合婚禮的形象。為手綁花束時的緩衝葉材。

玫瑰3枝

在與芍藥花色的色系上，予以調合的白玫瑰。是婚禮象徵的代表物，深受大眾的喜愛。

洋桔梗（貴公子）2枝

擁有強烈存在感的重瓣洋桔梗。此花束的另一種顏色、綠色系的主角。

非洲菊（Pasta）3枝

融合在芍藥的木棉般米色的氛圍當中，維持著動感與親和的作用。

常春藤3枝

藤蔓強調自然的氛圍。與洋桔梗（Bright Green）的顏色重複。

細葉高山羊齒3枝

作為花束收尾時使用的葉材，帶有纖細且柔軟的形象。

檸檬葉3枝

作為花束收尾時使用的葉材。於握住花束的手邊附近添加，用以保護柔嫩脆弱的花材。

How To Make

1

製作花束中心。手拿花莖筆直、花朵向上生長的洋桔梗，側邊空出少許空間，添入芍藥，再分別以尤加利葉固定。

2

製作圓形花束的中心部分。一邊留意非洲菊或其他花材皆盡可能使用較長者，一邊予以手綁。提高密度，並確認重心是否握於手的正中心。

3

待中心部分完成後，添上剩餘的花材使之展開。由於沒有往下深入的花朵，因此要往旁邊大幅度地逐一舒展開來。石斛蘭也是在此階段添加。

4

保持重心的平衡之後，添上細葉高山羊齒與檸檬葉來將花束收尾。葉材也應配合花束的組群，作出律動感。宜避免使用同一種類的葉材來將花束圍上一圈。

重點

✿ 不必太過嚴格執行組群化分類，而是作出多層次感，紮成較為和緩舒暢的圓形花束。

✿ 為了作出不同於婚禮上手捧的圓形捧花，因此將花莖留長，以便營造活潑有勁的氛圍。常春藤是亮點所在。

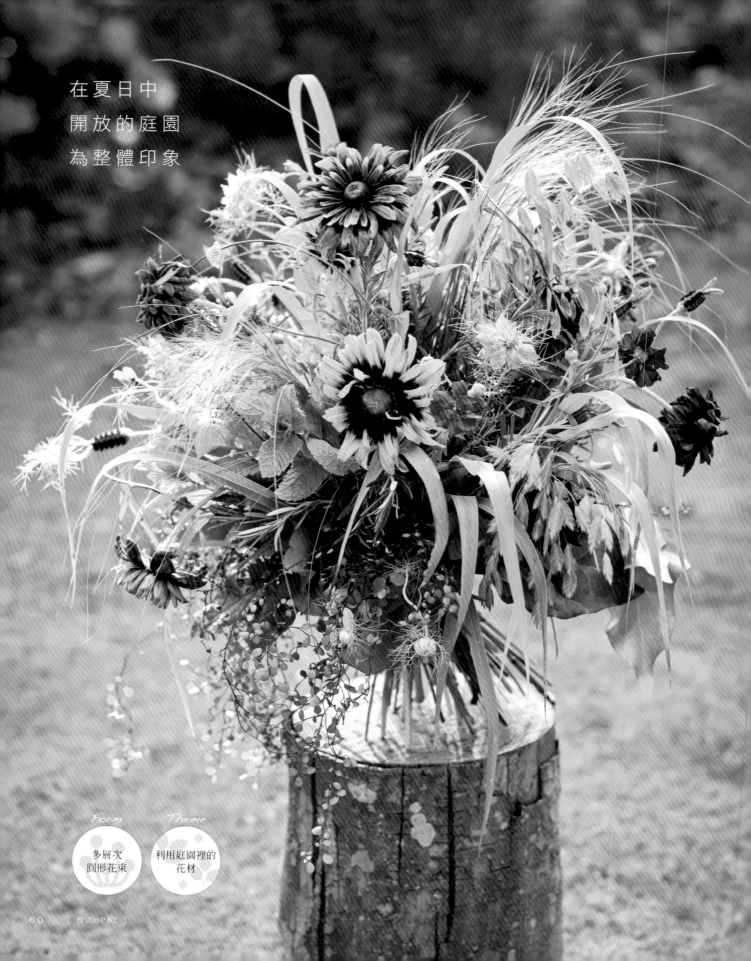

在夏日中
開放的庭園
為整體印象

Form

多層次
圓形花束

Theme

利用庭園裡的
花材

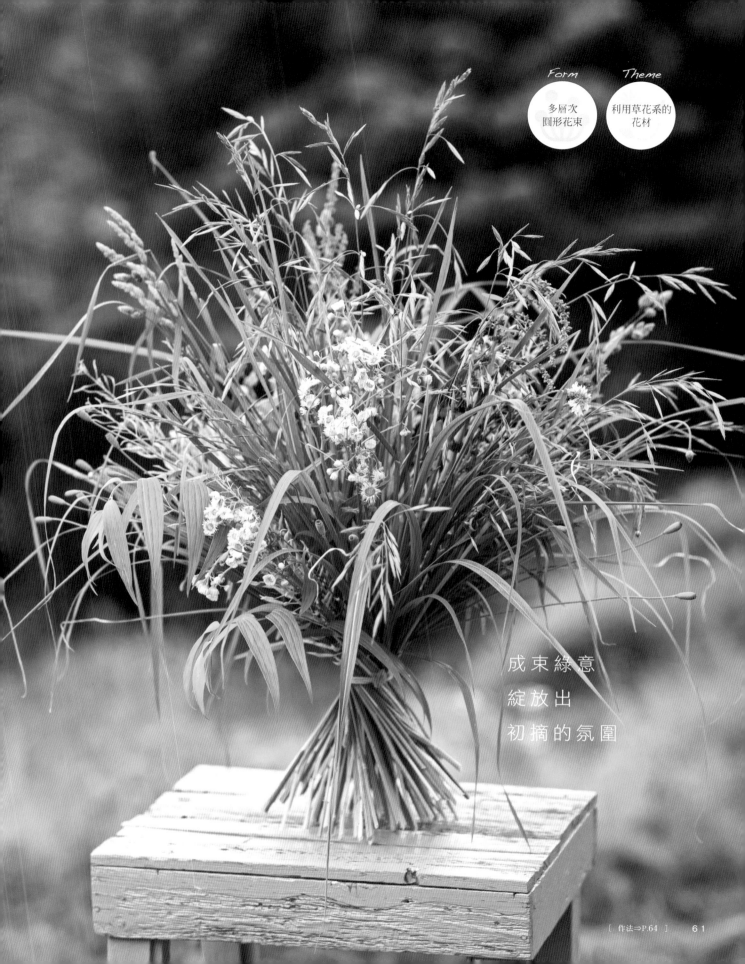

成束綠意

綻放出

初摘的氛圍

［ 作法⇒P.64 ］

在夏日中開放的庭園
為整體印象

從初夏到夏天，是庭園裡百花齊放且綠意盎然，是植物們最豐盈茂盛的季節，因此使用紅色、藍色、黃色等繽紛多彩的花朵，並以花束的形式來表現開放、活潑的夏日庭園。主要花材與其選擇質感高貴、獨特的，不如選擇具有溫暖與親切感的花朵會更加適合。那般豐沛滿溢的美感正是夏天庭園的魅力所在。

Flower & Green

A 金光菊10枝
彩繪夏日庭園的花朵。鮮明的黃色中具有存在感。比向日葵的花莖更細，更好綁束。

B 日本路邊青4枝
有著長長花莖的優美線條，且小巧的朱紅色花朵。

C 黑種草3枝
沁涼的質感與藍色的花朵，正適合夏日的花束。

D 薰衣草（Avon View）10枝
處理很方便，並深具個性的色彩與存在感。

E 小盼草10枝
沙沙搖晃的花朵帶來了涼爽的感覺。賦予花束空間感與動感。

F 鳳梨薄荷5枝
作為莖與莖之間合併時的緩衝花材。乳白色斑紋在綠色當中更顯與眾不同。

G 綠薄荷5枝
香氣宜人，可增添分量感，或作為緩衝葉材的功能。

H 墨西哥羽毛草15枝
素淨色調的青草，為花束帶來自然風與閃耀光芒。

I 迷迭香10枝
賦予花束分量感的花材。

K 鈕釦藤1把
於擴大花束的底部時使用。

L 斑葉絡石4枝
本身帶有紅色且獨特曲線的藤蔓，是德國於夏天經常使用的花材。為花束作出個性化的氛圍。

L 石茅15枝
比起芒草，更顯得柔軟，且耐乾燥，秋天時葉子會轉成紅色。是自然風表現時不可欠缺的綠色植物。

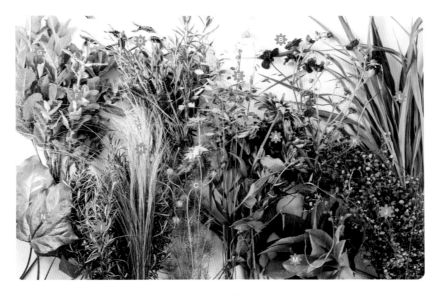

M 聖誕玫瑰5枝
利用其鎖水性極佳的葉子。大片的葉面賦予了視覺上的沉穩感。

N 加那利常春藤4枝
具有深綠色與大型葉面，並於花束收尾時使用的綠色植物。

重點

❋ 由於多屬於較為軟性的花材，因此使花束放平，將花材由上疊放上去般地綁束，會比較容易作業。

❋ 於花束的中心，大量添加高挺背長的花材或較引人注目的花材，以提高花束的密度。

❋ 一邊考量色彩的分配，一邊作出層次感來手綁花束，使花與花之間得以創造出律動的空間感。

1

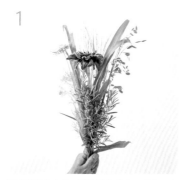

製作花束的中心。選擇莖桿筆直、花朵向上生長的金光菊來作為第一枝主花,高挺的花材插於較高的位置上,用來固定金光菊的迷迭香則插於較低的位置。

2

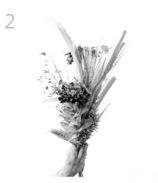

轉動花束,並於內側低於第一枝主花的位置,添加上花朵大、莖桿堅挺的金光菊,再以薄荷等花材予以固定。

3

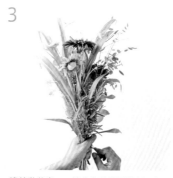

一邊轉動花束,一邊均勻地配置花材,製作圓形花束的中心部分。金光菊不要規則性地分散於整體花束上,而是作出變化,保有節奏感的空間來配置。

4

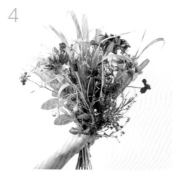

一邊思考顏色的分配,一邊作出高低差之後,予以綑綁。請留意花束的輪廓,不要作得太過嚴密,花與花之間應作出適度的空間。

5

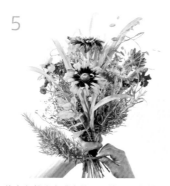

待中心部分完成之後,一邊添加剩餘的花材,一邊使花束往下展開。花材的動態與曲線,並逐步添加。

6

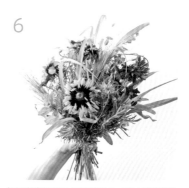

加那利常春藤過長的情況下,可以只使用從莖上摘下來的葉片。不要太過均勻,最好有節奏地分散開來。墨西哥羽毛草先綑成直徑1 cm左右一束再添加,效果更佳。

7

鈕釦藤綑成一束之後,先加入底邊部分的空間裡。斑葉絡石宛如跳躍般地插入沒有太過偏離花束輪廓的位置上。葉材也一併使用,待花束展開超過180°後即完成。

從上方確認花的配置之前,請先確認花束的重心是否握於手的正中心。重心握好後,只要中心部分的密度提高,就是花有勻稱插好的證據。

8

多層次　　利用草花系的
圓形花束　　　花材

成束綠意
綻放出初摘的氛圍

摘下身旁隨處生長的植物，輕鬆地綑綁起來正是手綁花束的源起。匯集了各種曲線優美的牧草，藉此表現出樸實且毫無矯飾的花束魅力。將中國芒置於中心，並將高挺修長且充滿自然氣息的花材予以綑綁。雖然利用顏色來呈現出微妙的差異感，顯得渾然天成，卻是經由人工添加構成的花束。

Flower&Green

A 芒草
其特徵為莖桿高挺，並呈曲線狀伸展開來。花束的主花。

B 油菜
象徵春天結束的枯黃顏色與外形，成為花束的強調之點。

C 羊蹄
象徵春天近在身旁，擁有個性化的顏色與外形的植物。生鏽的色調與油菜作調和。

D 白頂飛蓬
代表春天、親和力佳的植物。有著相當的高度，小巧而柔軟的花朵為其特徵。

E 果園草
讓人有著初夏清爽風高度印象的青草。

F 鬼燈檠
花材當中最引人注目且最為鮮豔的顏色。為天然植物的組合增添了華麗感。

G 虞美人
果實部分的特殊形狀為花束帶來趣味性。

H 芒犬雀麥
與果園草同樣都是強調初夏的庭園風。

I 油點草
果實部分的特殊形狀為花束帶來趣味性。

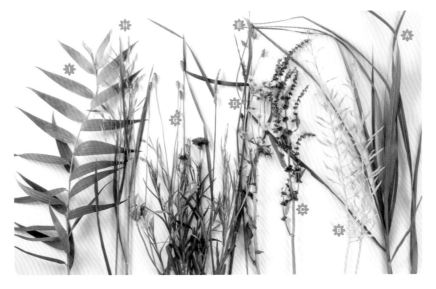

※分量為適量。

重點

❋ 由於盡是些容易失水的花材，所以應事先作好下段枝葉的處理後，立即浸泡在水中，直到綁束為止。

❋ 想像一下花花草草在大自然中生長的模樣，一邊刻意將其組群化分類，一邊依各別的花材作出高低層次感。

64

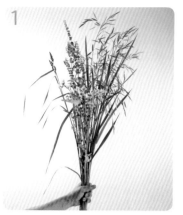

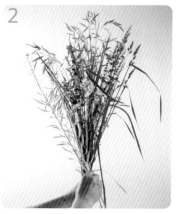

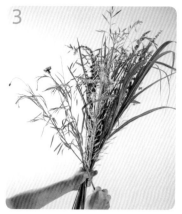

1　使用莖桿高挺且顏色鮮明的青草、花朵等，製作花束的中心。

2　花材應避免混雜在一起，一邊注意群組分類，一邊補足並製作圓形花束的中心部分。將在大自然中筆直生長的花材、歪斜看起來不自然的花材，插於中心附近。

3　中心部分為了更容易抓住視線，因此添加顏色或形狀比較鮮明的花材。待中心部分完成之後，一邊添加芒草或色澤美麗的鬼燈檠，一邊使花束展開。

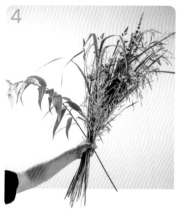

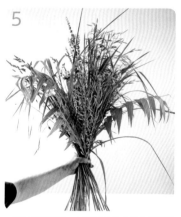

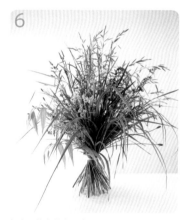

4　視覺上顯得沉重且呈曲線狀的油點草葉子，容易只添加在展開的最後階段，因此應提早加入一枝油點草。

5　一邊於莖部交叉，以手握住部分的支點來轉動花束，一邊於整體添加剩餘的花材。

6　完成。花束並未因事前的費工而特別開展，但靠著青草自然的曲線動態，就可以讓人感覺到整把花束舒展開來。

當大家看見周遭的花圃、庭園或車水馬龍的道路兩旁那些花花草草，以及進入鄉間小鎮時的景色，或與都市截然不同的路旁風景，會有何感想呢？植物有其生存的方式，從一起棲身存在的同伴種類、色彩，一直到被風吹拂時那隨風搖曳的姿態，皆會因場所的不同而展現出不一樣的表情。感受出那種氣氛的不同之處，正是從事花藝設計時必備的條件。經由人工添加裝飾之後，展現出美麗色彩或個性的庭園風情，以及生長在山坡斜面，樸素且搖擺地搖曳生姿的牧草類。應該注意到即便是相同的植物，外觀給人的印象也有全然不同之處。

不論是人工裝飾下的庭園色調，或生長在山坡斜面搖曳生姿的牧草模樣，都是製作花束時的靈感來源。

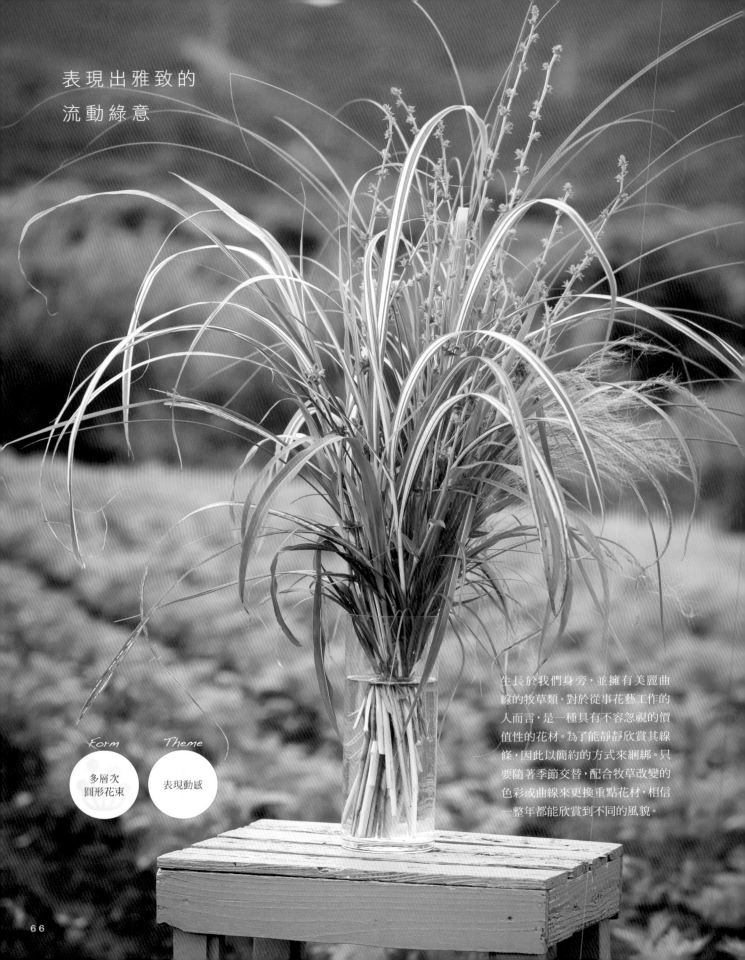

表現出雅致的
流動綠意

生長於我們身旁，並擁有美麗曲
線的牧草類。對於從事花藝工作的
人而言，是一種具有不容忽視的價
值性的花材。為了能靜靜欣賞其線
條，因此以簡約的方式來綑綁。只
要隨著季節交替，配合牧草改變的
色彩或曲線來更換重點花材，相信
一整年都能欣賞到不同的風貌。

Form

多層次
圓形花束

Theme

表現動感

中國芒8枝
比起一般的芒草,葉子更加細長。由於本身具有硬度,因此舒展開來的線條更為生動有力。

斑葉芒5枝
葉子帶有美麗白色斑紋的芒草。呈現如圓弧般強韌的曲線。

石茅5枝
比起芒草更為柔軟且更容易處理,吸水性也很好,葉子不呈圓弧狀為其特徵。可為整體的色調增添變化。

墨西哥羽毛草1把
柔軟且優雅地隨風搖曳的金色牧草,具有特別的格調。

日本薹草8枝
屬於比較小叢,長長延伸的青草。

菊苴2枝
在牧草類當中,可作為重點使用。

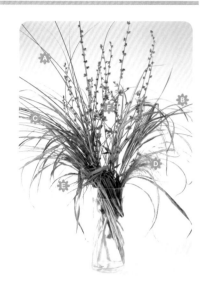

How To Make

1

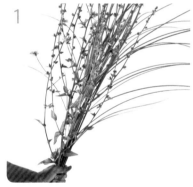

將筆直舒展開來的中國芒握於正中間,並加上同樣筆直高挺伸展的菊苴,開始手綁花束。

2

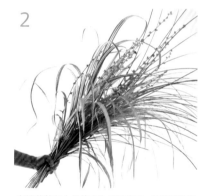

直接將其在大自然中生長的樣子,作出高低差後逐一綁束。以期使各個牧草的流動與曲線分別呈現出最美的狀態。

3

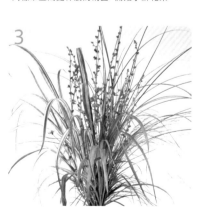

由於牧草綁好後,會自然地呈曲線狀伸展開來,因此沒有必要刻意使之展開。值得注意的是重心的平衡,以及中心部分的密度提高。

重點

❀ 牧草即使是直接綁束,也能依其自然的曲線形成花束的形狀,然而透過菊苴的加入,更可增添裝飾性。

❀ 一旦綁入過多的枝數,將導致各種牧草本身擁有的曲線特徵變得不明顯,因此要特別注意。

COLUMN

植生與非植生

在德國將所有的花藝作品分類為植生作品與非植生作品。

所謂的植生作品,意指直接活用大自然中,植物原本的大小法則、特徵,以及生長的姿態,來加以製作的作品。例如:直接使用大飛燕草高度長的特性,於下方添入中等大小的玫瑰,並在兩種花卉之間配置上中等高度的牧草類,作為中間橋樑,最下方則放入小花或葉材來構成花束。創作者會依其想使用之材料的生長模樣,直接決定作品的形狀。

另一方面,所謂的非植生作品,意指配合幾何學的形狀或作品所放置的場所,以及創作者企圖表現的主題,來製作的作品。對事先決定好的形象,將植物的特徵或個性加以應用。

這樣的定義雖然重要,但是在「究竟到什麼程度才是植生還是非植生」的作品上,予以劃分,卻沒有太大的意義。可以去正確地判斷並下定決心,知道自己究竟要以何種表現作為目標,才是最重要的。

自然界裡植物的大小法則。
大樹高聳屹立,其下為小型樹木、高挺的牧草類或花、矮小的青草或小花,而最接近地面則有低矮的葉子、矮草、青苔與石頭等。

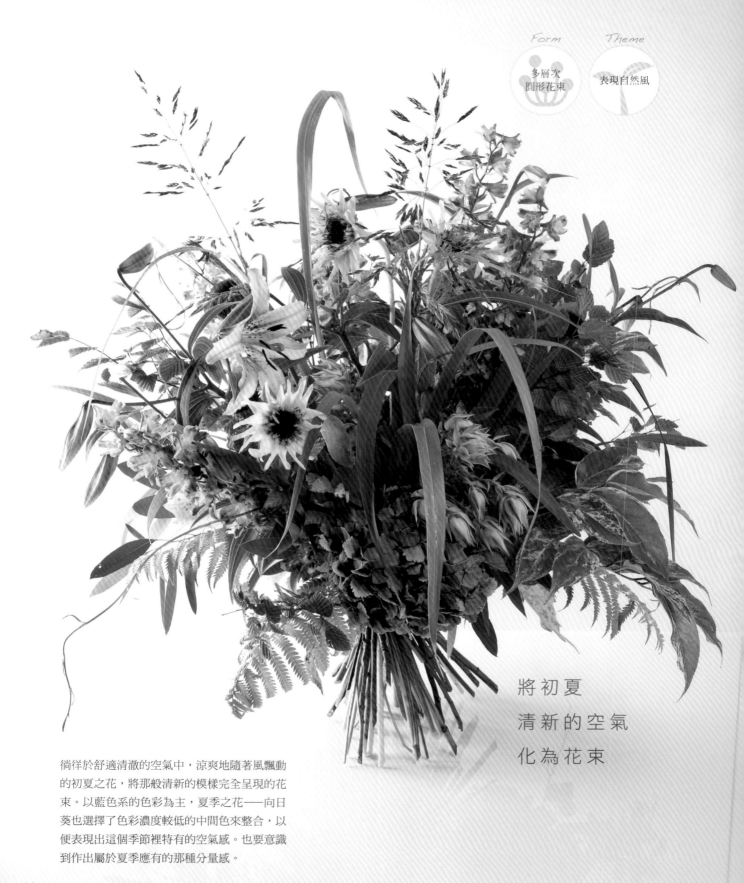

將初夏

清新的空氣

化為花束

倘徉於舒適清澈的空氣中，涼爽地隨著風飄動
的初夏之花，將那般清新的模樣完全呈現的花
束。以藍色系的色彩為主，夏季之花——向日
葵也選擇了色彩濃度較低的中間色來整合，以
便表現出這個季節裡特有的空氣感。也要意識
到作出屬於夏季應有的那種分量感。

百合（SWEET MEMORY）5枝
夏日的主角花材。小型、具有凜冽氣圍的品種。

大飛燕草（TRICK）5枝
筆直往上伸展的姿態為生長的象徵，並將此種象徵性融入花束。

新娘花3枝
在自然的氛圍中，扮演著增添裝飾的角色。

石茅3枝
身為調整花束整體圓形輪廓的角色，曲線的流動賦予花束躍動感。

斑葉絡石7枝
蔓生植物使人感覺到自由浪漫的童心，並給予花束趣味感。

木黎蘆5枝
本身緊密生長的枝型是對花束展開非常方便的葉材，顏色的複雜感為魅力所在。

紫錐花5枝
淡淡的粉紅色花瓣與強烈的橘色花蕊，是此花束的色彩中心。

繡球花2枝
充分表現初夏到夏日之季節轉換的花朵。帶給花束分量感。

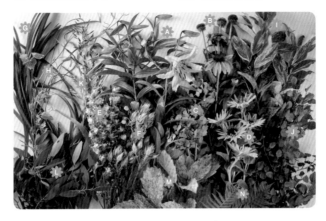

少花蠟瓣花5枝
顏色與葉子的質感皆饒富趣味的枝材。透過將枝材添加於花束中，以增加強力的支撐。

日本薹草1把
為了於花束的底邊部分強調出圓形輪廓而加入的青草。

向日葵（Sun Rich）5枝
象徵夏日的花朵。由於本身帶有強烈的個性，因此最好使用較小朵、顏色較為內斂者。可賦予花束活潑感。

尤加利4枝
作為手綁花束時，補足莖部之間空隙的緩衝角色。能帶給花束分量感。

青木3枝
寬大的葉面，以及鮮豔的色彩與光澤，都是其特點。可於花束收尾時使用。不管葉子的正反兩面直接使用，更能展露趣味性。

蕨類3枝
使用非嫩芽，而是葉尖變得稍硬的蕨類。尖端的形狀強調出花束的高低差。

How To Make

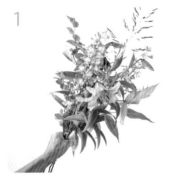

1 一開始先取百合與石茅花穗的部分，當作花束的中心，並添加大飛燕草或枝材等莖稈高挺的花材之後，製作中心。意識著中心宜稍微作出緊湊拘束的狀態，來添加花朵。

2 製作圓形花束的中心。往低處就作矮，往高處則作高，如此一邊作出高低差的抑揚頓挫，一邊添加花材。雖然以綠葉來補足空隙，但應避免將花朵完全遮住。

3 待重心保持平衡之後，一邊添加剩餘的花材，一邊擴大花束，使其展開呈180°。若使用朝下方垂掛的動態花材，會較容易擴展開來。

4 最後加入青木與蕨類來包住手邊部分，並將花束收尾。避免連續使用相同的葉子，會顯得毫無變化，最好使用兩種葉子來輪流組合。

重點

❋ 花束整體上雖保留了空間來加以綁束，然而在中心部分確實添上花材，以提高密度。

如果不事先這麼作，待花束完成時，中心部分會分散，破壞平衡感。

❋ 深具統一的氛圍，是掌握植物本質之圓形花束的集大成。

多層次
圓形花束 表現動感 2

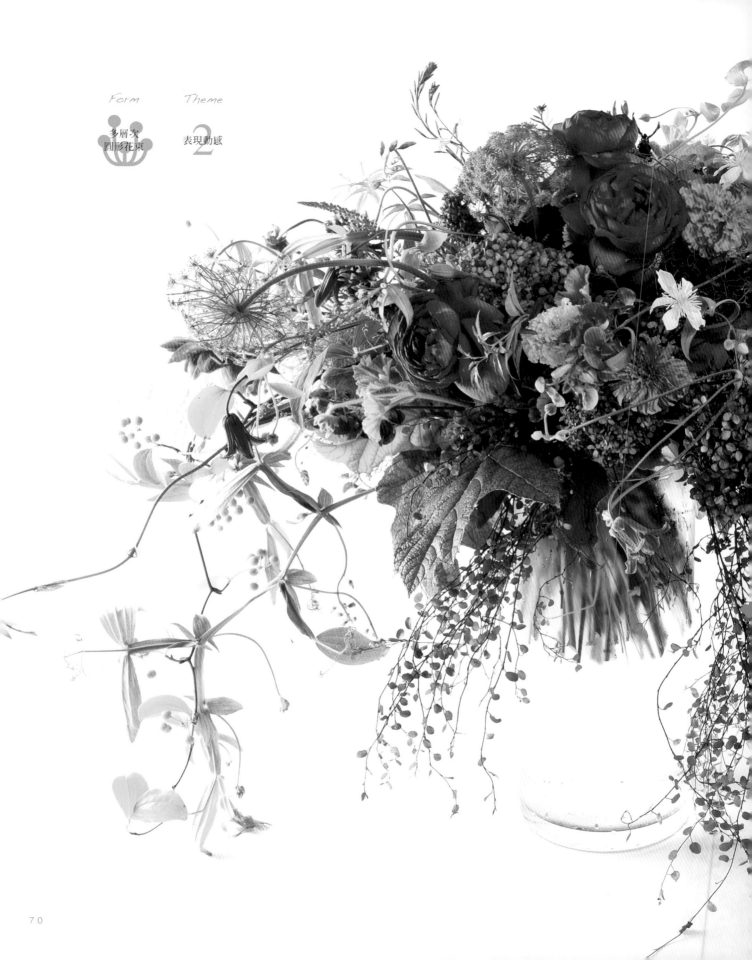

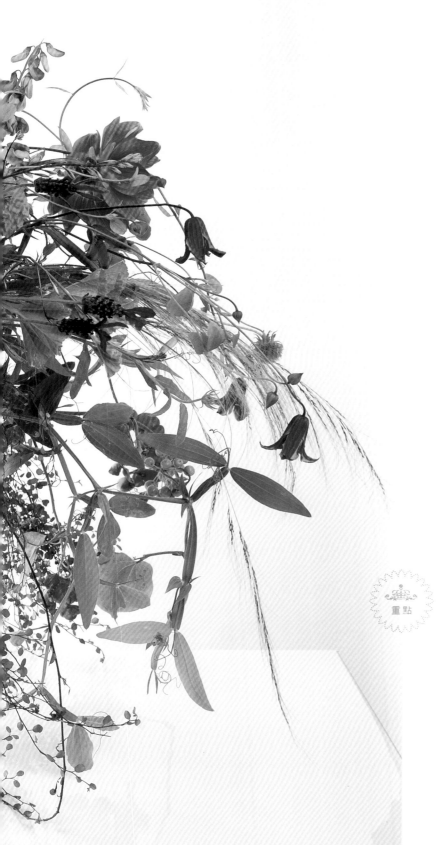

利用繽紛多彩的花朵
作出分量感

大型花束也可稱為是圓形花束的最終形。利用彩繪歐洲夏日庭園的粉紅色或橘色的絢麗多彩，將此具有分量感的花朵作為主花，傳達出花色或花形之美般地予以綑綁。作出高低層次後，展現動感，並搭配上豐富的綠葉，以表現出生長中的植物那股活潑的模樣。

重點

❀ 為了表現出夏季植物生氣勃勃的色彩與豐富性，因此使用的花材種類與數量眾多。傳達出自然風格，卻又屬於植物裝飾性質的花束。

❀ 一邊轉動花束，一邊作出大幅度的高低層次後，逐一添加花材。請注意務必使每朵花的姿態都能完美呈現。

玫瑰（Yves Piaget）5枝
花朵大且香氣佳，具有與身為裝飾用花束的主角完全吻合的存在感。

大理花3枝
花朵大且顏色豐富，完全符合此花束的主題。

繡球花（Antique Purple）1枝
由紫色變化到粉紅色的複雜色彩為其魅力所在。配置於較低位置，作為花束的重點。

繡球花（Annabelle）5枝
如同繡球花一樣，將顏色作為重點使用。也可以作為補足空隙的花材。

鐵線蓮6枝
彷彿在花朵綻放的場所自由伸展的花材，可使花束的魅力大放異彩。

萬壽菊（African）12枝
鮮明的黃色使花束整體的色系更強烈。搭配同一種類的白色，作出層次的變化。

天人菊12枝
與萬壽菊不同，花莖柔軟且搖曳生姿為其特色。用以防止花束產生刻板生硬的感覺。

章魚蘭2枝
適合裝飾用花束的蘭花，選擇給人纖細印象，並自然無造作地裝飾在花束上。

髭脈檔葉樹2枝
枝條及美麗且前端具尾狀的尖頭葉形獨具特色。為了作出與圓形花朵之間的對比而使用。

山桃草5枝
即便外形高挺具氣勢，卻帶著柔和的色彩，給人淡雅高貴的印象。

黑蕾絲花4枝
用以補足空隙，或插於較高處來作出輕快感。是一種若搭配明亮的顏色，效果會更卓越的花材。

卡羅萊納多花素馨10枝
藤蔓自由的線條非常具有個性。由於容易折傷，所以處理時請多加留意。

鐵線蓮（White Jewel）3枝
於熱鬧豐富的色彩間，添加少許的白色。賦予花束輕快與協調感。

木香花3枝
開始轉紅的葉子，以及帶有平緩曲線的花莖是其魅力所在。

墨西哥羽毛草1把
運用於製作花束的輪廓，或於色彩上作變化。

鈕釦藤1把
帶給花束分量感。由於一股勁地往下垂，因此方便來製作花束的底邊。

山歸來3枝
綠色的果實與長長的蔓生莖條，將花束營造出生氣勃勃的意象。

香葉天竺葵4枝
明亮的綠色強調出活潑的感覺。也適合作為手綁花束時的緩衝葉材。

煙霧樹2枝
可作為緩衝葉材使用，或長長的浮在花束上以展露顏色也別具效果。但還是要注意，若使用過多，會給人沉重的印象。

蘋果薄荷・鳳梨薄荷共計12枝
香氣佳，為夏日代表性的香草植物。可作為整合花莖與花莖時的緩衝葉材。

香豌豆花5枝
使用於製作莖部的曲度、或花束輪廓時。

薰衣草（Avon View）12枝
其個性化的色彩與外形成為強而有力的重點。

八角金盤5枝
包住花束底邊使其較容易抓握的同時，還能保護垂落到手邊纖細莖條的葉材。

柏葉紫陽花2枝
運用其本身和八角金盤不同質感與色彩的葉子，來為底邊部分作出變化。

1

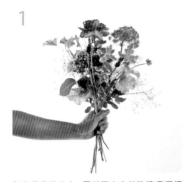

製作花束的中心。置於正中央的玫瑰應選擇花莖纖細且花臉筆直向上者。將繡球花（Annabelle）配置於較低處，並插入薄荷等綠葉，以事先作好將接下來要添加的大型花材予以固定的準備。

2

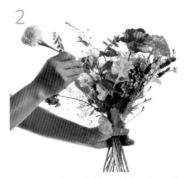

製作圓形花束的中心部分。轉動花束，作出高低差層次，並留意應避免遮住花朵。萬壽菊等屬於花莖較易折傷的花材，因此一旦決定好添加的位置後，請直接由上方插入，避免移動地予以固定。

3

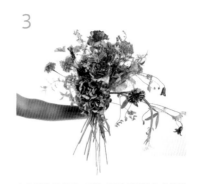

中心部分的樣子。因為接下來要擴大成相當大型的花束，所以中心處要先稍微誇張地展露，來提高花的密度。

4

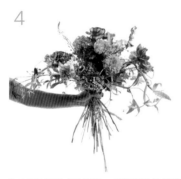

加入香豌豆花或鐵線蓮，一邊稍微往外擴展開來，一邊保持平衡，並於中心部分逐一作出分量感。將同一種類的花湊近集中，以期呈現出組群的節奏感。

5

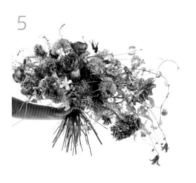

使花束擴展開來。為了避免由具有分量感的中心部分開始，驟然產生花朵銳減的印象，因此也配置上大朵的花或醒目的顏色。一邊於心中勾勒出平緩的半圓形輪廓，一邊逐步添加長莖的素材。

6

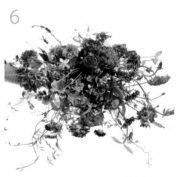

由上方俯看的樣子。依中心部位的密度或分量感，花束要擴到多大的程度皆可。有時將花束保持垂直，再一邊確認重心是否握於手的正中心，一邊添加花材，使其往所有方向展開。

待展開部分完成後，添加葉材將花束收尾。為了支撐大量往下垂掛的花材，也為了使花束更容易拿取。

7

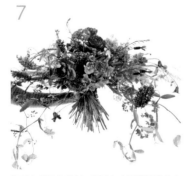

往下方垂掛的花材，應配合本身動態與中心部分的分量感，長長的添加於花束之中。香豌豆花、山歸來或鈕釦藤，可依往下長垂、剪短放入、或減量等，作出各種變化放入。

8

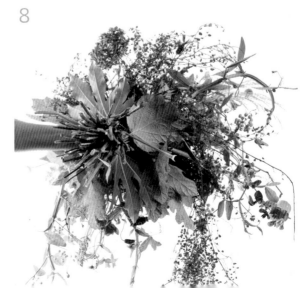

應　用　篇

[　善 用 動 感 與 空 間 的 花 束　]

~ 單面花／平行並排／架構式插法／不對稱 ~

在有規律性的構成之下，

是僅將花朵表面呈現出的美感捕捉下來的花藝設計。

然而，基於「植物整個生長過程的本身就是一種美」這樣的想法，

藉以轉變成更為自然風的設計。

保留了生長的動態感，以及為使其有效彰顯出來的空間之後，再配置上植物。

例如：將玫瑰在帶有葉片或刺的狀態下完整地呈現出來，

並且轉移到宛如直接表現出植物自然姿態般的設計。

本章節中，不再是只侷限於圓形輪廓的花束，

而是介紹以每種植物與生俱來的生長姿態作為優先考量的形狀，

以及將其特性作為主題來創作的自由花束。

在花束的形狀上，完全沒有了既定的規則。

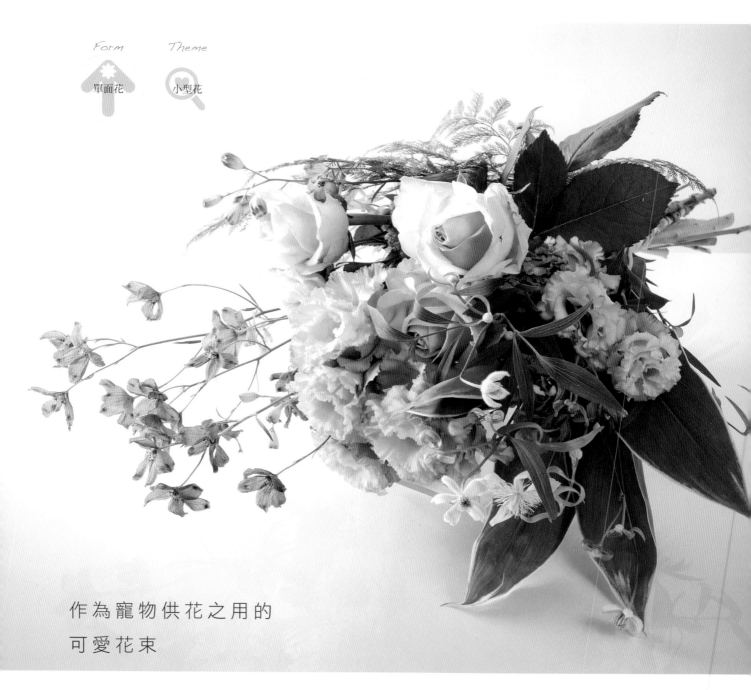

作為寵物供花之用的
可愛花束

在德國，創作單面花束的機會並不是很多。想在墳前
供上些許的鮮花，卻苦無花瓶可插，針對這類的客
戶，將花材構成前面，背後則附上大片的葉材，以使
花束容易擺放在地面上。此即成為單面花的花束。在
日本，有很多客戶會要求將花束製作成供花等。在
此，將製作需求量多的寵物用供花。

A 玫瑰（Sweet avalanche）3枝
素淨的粉紅色為其印象的主要花材。

B 洋桔梗（Voyag Pink）3枝
具有和主花玫瑰相似的顏色與質感的輔助花材。藉由使用重瓣的品種，來增添可愛風與分量感。

C 大飛燕草2枝
製作長度較長的單面花束，需要花莖長且向上伸展的花材。是顏色極為保守的藍色系花朵。

D 鐵線蓮（White Jewel）1枝
雖屬第二主角，但與洋桔梗相較，由於本身色調較為鮮明且醒目，因此要控制一下數量。

E 長壽花2枝
用以補足空隙，或作為緩衝作用的花材。可使其沉放於較低的位置，亦可高高插入使其露出花朵。

F 香龍血樹1枝
作為花束背脊的部分使用。透過使用分枝多的香龍血樹，分散開後，也會變得容易插於花器中。

G 細葉高山羊齒2枝
與香龍血樹具有相同的作用。由於輕盈且質薄，因此可以作出花束的深度或變化。

How To Make

1

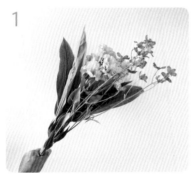

製作花束中心。手握洋桔梗，並於後方添上香龍血樹，再稍微偏離中心位置，高高地配置上大飛燕草。手綁花束的技巧為螺旋花腳作法。

2

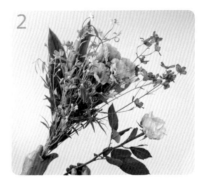

將第二枝香龍血樹稍微靠左後添放，並高高地配置上鐵線蓮。第二枝大飛燕草也宛如懸掛在洋桔梗上般添加上去。

3

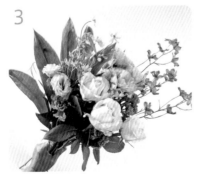

玫瑰集中添加在最容易吸引目光的位置上。為了固定玫瑰，因此要一邊將長壽花或洋桔梗作出高低差，一邊添放上去。

4

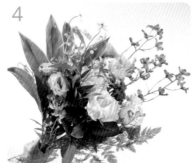

為了保持左側香龍血樹的平衡，故於右側配上一枝細葉高山羊齒，另一枝則宛如懸掛在玫瑰上方地添加後，以展現深度，完成花束。

重點

❀一旦從後方有規律性地將高度降低，將變成無聊至極的平面花束。盡可能地將花材的特徵，以及該放入什麼樣的花材都展現出來，依照這樣的認知來構成花束。

將風鈴桔梗
自然地紮束

於5月中旬盛開的風鈴桔梗，其優雅而纖細的模樣，為製作花束或插花時所愛用的花材。雖然大多被剪短使用，然而見到其細長狀態下的葉子或花莖的模樣，隨即便能感受到一股田園詩歌般的大自然風情。採集大量的風鈴桔梗，並將其抱入滿懷的印象作成花束。

Flower&Green

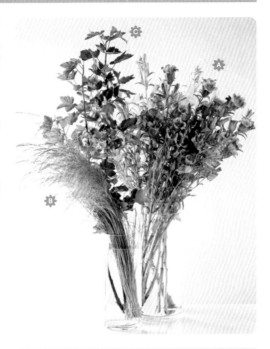

🌼 風鈴桔梗（紫色・粉紅色・白色）合計23枝
作為主花。有著細長的花莖，分枝也繁多，並長著許許多多的花朵。此處將有效地運用其花朵的分量感與長度。

🌼 墨西哥羽毛草1把
強調花田或庭園感的花材，具有調整花束色調的功能。

🌼 醋栗2枝
美麗且帶有成熟透明感的醋栗，與風鈴桔梗同樣都是5月生長於庭園裡的果實。作為重點來使用。

How To Make

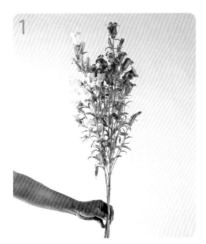

1
將花莖筆直粗壯且花朵向上的風鈴桔梗，作為第一枝主花來拿著。由於單面花的花束是以第一枝主花來決定花束的顏色，因此請仔細挑選。以不同的顏色添上第二枝。

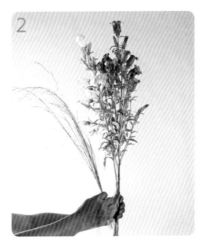

2
中間放上墨西哥羽毛草使之固定，並製作背脊有如繃緊拉直般的中心。手綁花束的技巧為螺旋花腳作法。

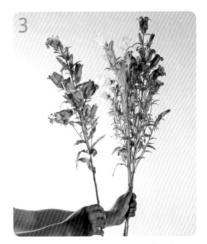

3
墨西哥羽毛草上方添上第三枝的風鈴桔梗。由於是混合花色添加，所以此處也是添上不同的顏色。只要掌握好花束整體的高度與完成的意象，就可使花束放平，並逐一構成花束。

4

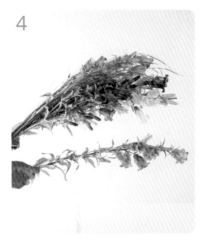

一邊注意顏色的分配,一邊重複風鈴桔梗與墨西哥羽毛草來手綁花束。手邊則依照螺旋花腳的作法進行。

5

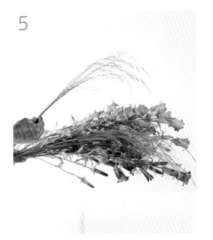

中心部分的花朵稍微緊密並排也無妨,但應隨著花束逐漸的展開,製作出輕盈飄然的空間。可使用緩衝作用的墨西哥羽毛草,以及螺旋花腳的莖部結合法來予以調整。

6

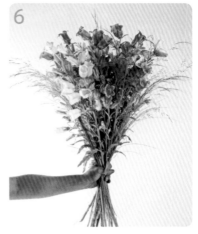

時常將花束直立起來,以便確認花朵是否配置均勻,輕盈豐沛的風鈴桔梗是否得以展現其魅力,一邊逐步地添上花材。

7

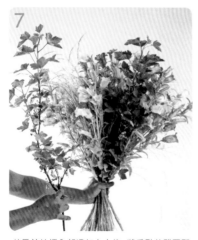

待風鈴桔梗全部添加上之後,將重點的醋栗配置在從正面看得見漿果部分的位置上。

8

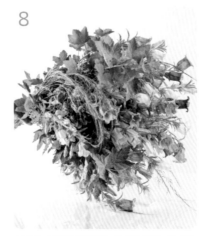

最後加上墨西哥羽毛草,並調整整體,完成花束。

9

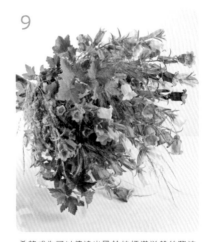

希望成為可以傳達出風鈴桔梗滿溢般的豐沛感,以及如同花田或庭園氛圍的花束。

重點

❀ 利用混色來手綁花束,讓自然的風鈴桔梗散發出更親切的氣息。

❀ 為了表現出植物生長的魅力,因此就算是單面花的花束,也請不要忽略背後的精彩,作出360°的展開,並添加花材。

關於組群手法

所謂的組群，意指將相同種類的花材群聚成同一個群組後，一邊以區塊的方式呈現，一邊逐一構成花束或插花的手法。

而所謂的群組，是指多種要素的群集。並非只是無意中就將各別要素硬湊成同一群組，至少要具備一個共通性或關聯性，才予以群集，並形成集團。

在製作手綁花束或插花的時候，是依色彩、形狀、大小、配置等來編組。只要製作組群化分類，就能有「成為眾人目光中的焦點」、「在群組之間形成空間」、「於整體作品上形成視覺上的關聯性」等效果，在花藝設計中發揮得淋漓盡致。創作花藝作品時，是否要予以組群化分類的判斷，則是依據作品的主題來決定。

沒有組群的作品，由於本身材料的色彩或形狀的分配，皆具規則性且明確化，故一目瞭然，形成人為化的印象。相反的，經由組群過程之後，使作品具有自然的律動感，並營造出緊張感十足的氛圍。最近的作品大多是利用組群技巧來製作。自然的表現手法蔚為主流，取決於世界級花藝設計的潮流。

組群也有其表現程度。從自然風的組群，到被明確設計化的組群。兩者之間沒有誰是誰非的問題。重點在於能否運用自己的方式去找出最符合該作品的配置關係。

【要素呈規則性地散布狀態】
形成外觀一目瞭然的構成。

【要素呈集合的狀態】
形成具有密度的部分與展現空間的部分。

【呈現組群的狀態】
出現一目瞭然的集合部分，聚睛焦點明確化。

能在自然景觀中觀賞到的植物組群化。

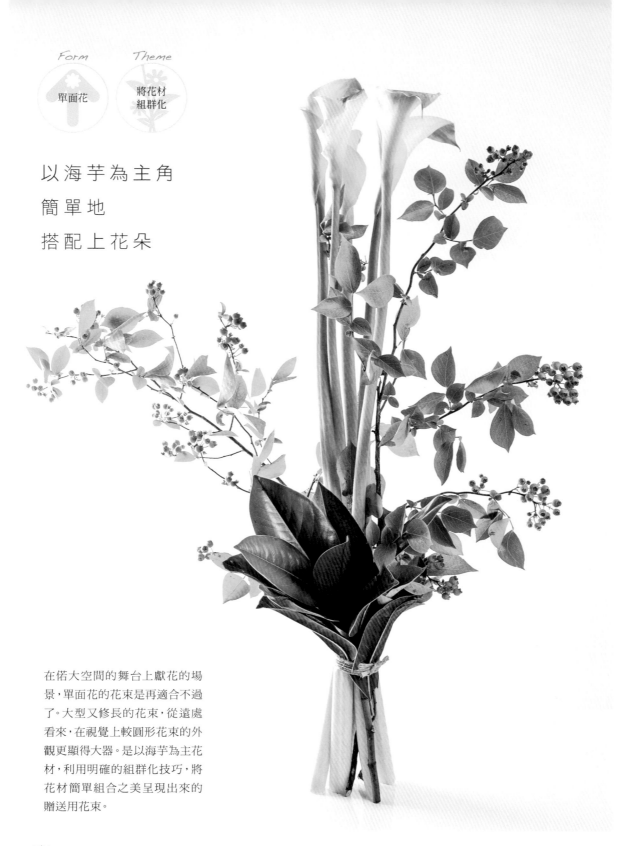

以海芋為主角
簡單地
搭配上花朵

在偌大空間的舞台上獻花的場景，單面花的花束是再適合不過了。大型又修長的花束，從遠處看來，在視覺上較圓形花束的外觀更顯得大器。是以海芋為主花材，利用明確的組群化技巧，將花材簡單組合之美呈現出來的贈送用花束。

重點

❋ 活用海芋莖部的特性，透過將花莖平行擺放之後，再予以綁束的平行花腳技法來組成花束。

❋ 花材種類即便增加，單面花束的基本作法仍舊相同。製作正面，接著於後方添加花材後，使花束展開。將每個種類的組群分類予以明確化，留意群組之間的距離或空間。

Flower&Green

Ⓐ 海芋（Green Goddess）5枝
具有經常被使用作為主花之存在感的花材。

Ⓑ 藍莓2枝
季節感與色調皆與海芋相稱。無論男女都會喜歡的中性組合。

Ⓒ 洋玉蘭1枝
於花束的底邊配置上顏色與形狀都深具個性的葉子。以便將海芋和藍莓的重疊予以收緊。

How To Make

1

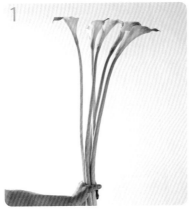

手拿五枝海芋，筆直地立起來後，決定花朵不凌亂且穩定性良好的位置。

2

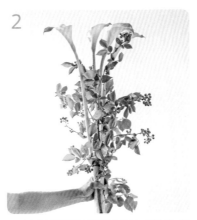

在與海芋不即不離處配置上藍莓。綑紮時，請注意果實是否被完全遮蔽，以及後方不要作成平面狀，需呈360°展開。

3

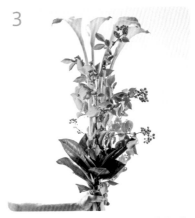

藍莓的位置決定好之後，再添加洋玉蘭即可完成花束。

COLUMN　關於植物的動感

　　植物本身各自有其與生俱來的生長動態感，以及不同的獨特印象。例如：大飛燕草般筆直向上伸展的動感，富有一種既崇高又威嚴的強烈印象。中國芒等牧草類本身特有的曲線動感，顯得輕盈而優雅；香豌豆花等蔓性植物則給人自由奔放、玩世不恭的印象等。在紮綁大型花束，以及具有長度的多層次花束時，應將這種「動感」與「植物本身代表的形象」納入考量，並一邊活用一邊創作為佳。另外，當使用像是具有向上伸展並微微張開動感的非洲菊或玫瑰；或有如孤挺花、百合般，往上伸長後大幅展開動感的植物時，則必須在其周圍作出空間。

　　動感是植物本身具備的個性之一。讓我們多下點工夫，將這種魅力充分地活用在花束上吧！

仔細觀察自然界中孕育的植物，並針對其動感來加以設計也是關鍵。

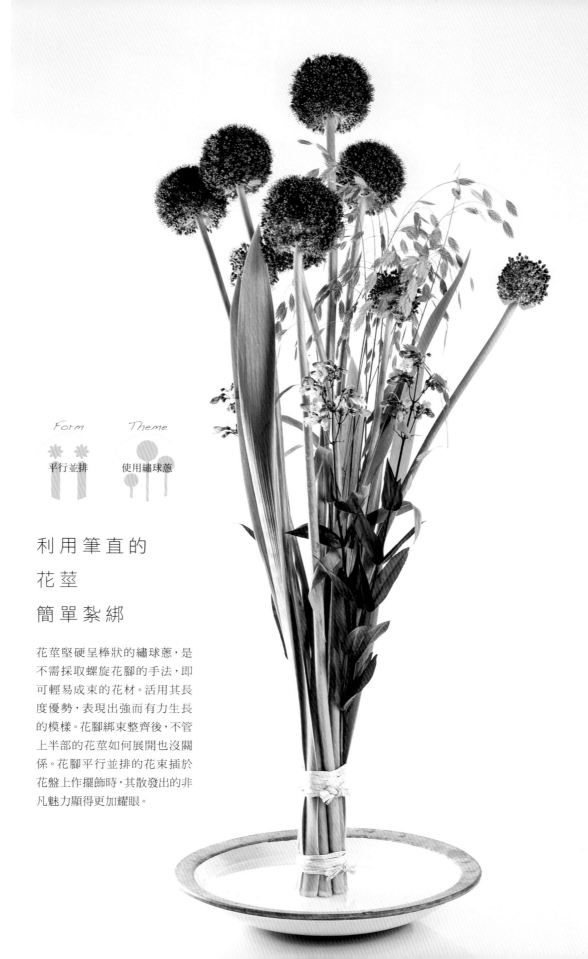

平行並排　　使用繡球蔥

利用筆直的
花莖
簡單紮綁

花莖堅硬呈棒狀的繡球蔥，是
不需採取螺旋花腳的手法，即
可輕易成束的花材。活用其長
度優勢，表現出強而有力生長
的模樣。花腳綁束整齊後，不管
上半部的花莖如何展開也沒關
係。花腳平行並排的花束插於
花盤上作擺飾時，其散發出的非
凡魅力顯得更加耀眼。

Flower&Green

繡球蔥9枝

彩繪初夏庭園的美麗紫色,以及球狀的個性化外形。身形細長且深具存在感的花材。

吊鐘柳3枝

由於花色為紫,花莖也筆直,因此是與繡球蔥屬性相吻合的花材。

小盼草8枝

許許多多垂下的小葉子,隨風沙沙搖曳的柔媚姿態,為容易給人有生硬感的繡球蔥花束帶來動態感。

德國鳶尾7枝

使用葉子部分。粗細不變地筆直向上伸展的珍奇外形為特點所在。

How To Make

1

僅留下一枝繡球蔥,並將其餘的繡球蔥全部束齊花莖後拿好。一邊勾勒出360°展開的畫面,一邊決定正面的位置,並將德國鳶尾平行添入,以改善手抓花莖的安定性。

2

待德國鳶尾的位置決定好之後,以橡皮筋固定住花腳。如此一來,花腳就不會移動,使得其他花材更易添加。

3

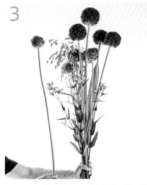

將剩餘的花材組群分類之後,逐一添加上去。因為是呈同一方向,所以對花莖而言,是為平行排列。由於事先預留的繡球蔥也是從上方重疊添上,因此上半部可以形成些許的空間。

4

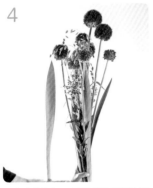

一邊轉動花束,一邊檢視整體的均衡感,並補足花材。確認重心是否握於手的正中心。下意識地像是要將花束作成能直接立在桌子等處,以保持花束的平衡。

5

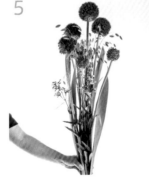

完成。以拉菲草來綑綁手握處,並將橡皮筋剪斷拿掉之後,再綑綁下方的另一處,如此一來花束會更為穩定。

重點

✿ 花莖筆直又堅硬的繡球蔥,不必採用使花莖交錯的螺旋花腳,是適合直接以平行花腳技法來綁束的花材。

✿ 花材進行組群分類後,再行插入。

✿ 當擺飾時,在需要更加穩定的情況下,最好是增加綑綁的枝數,作成較粗的花束即可。
只要使用橡皮筋,即可綁束大量的花材。

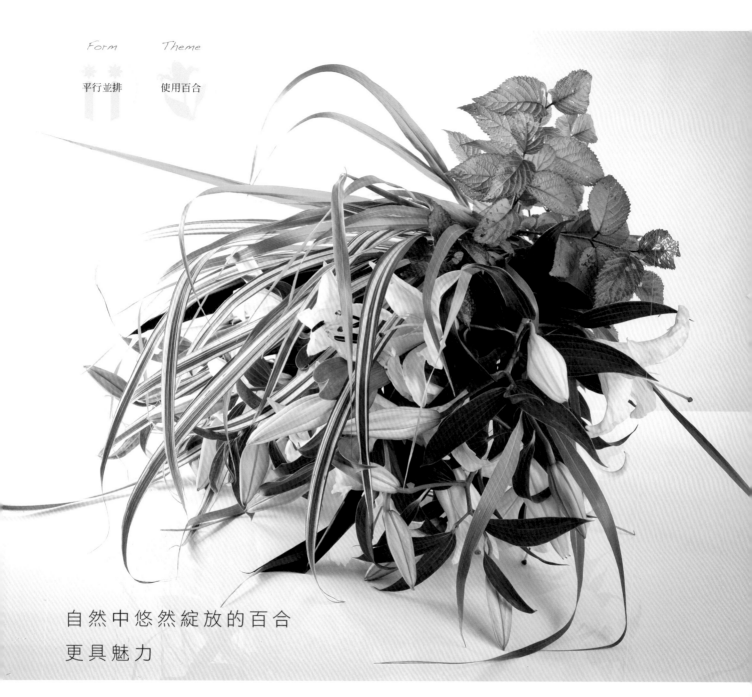

自然中悠然綻放的百合
更具魅力

百合一般都會搭配各式各樣的花卉作組合，然而，在此不添加其他種類的花材，僅搭配讓人聯想起初夏的青草或枝條，也別有一番風味。強調出百合與生俱來的自然性與活力感。雖然也可使用螺旋花腳手法來綁束，但為作出自然的呈現，因此採以平行並排的形式來製作。

重點

❈ 雖屬單面花，但為了呈現立體感，並營造出自然的氛圍，因此請勿將花材由後方開始呈樓梯狀逐漸變低來構成花束。

❈ 如果將百合呈左右對稱地配置，會只有百合過於醒目，使得其他青草類的存在感轉為薄弱。因此，特意以不對稱的方式來配置。

Flower&Green

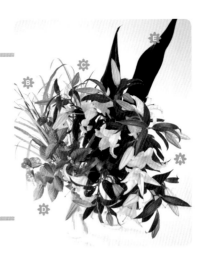

A 百合（Casa Blanca）5枝
主要花材。在此花束中擁有如花的代表一般的存在感。

B 石茅5枝
畫著大大曲線的綠色葉子，作出清爽涼風的感覺，賦予整體動感與空間感。

C 班葉芒草5枝
於石茅的綠葉，搭配上芒草的白色線條，表現出自然色彩的多樣性變化。

D 莢蒾葉1枝
使用上頭長著些微轉紅的葉片的枝條，為花束帶來了深度。

E 香龍血樹2枝
在強烈色彩的對比之下，為花束帶出了趣味感。另外，寬大的葉面則帶來沉穩平靜的感覺。

How To Make

1

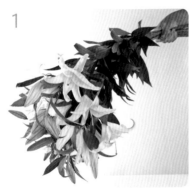

將開得最大、最美的百合，配置在可以從正面清楚看見的位置。為了避免綻放中的花瓣損傷，請小心處理。

2

將芒草與石茅往較少有百花合開的一邊疊放上去。青草曲線若像是懸掛在百合上，感覺會較為協調。

3

將兩枝香龍血樹稍微挪開後加入花束的後側，使之保持立體感。

4

往花束正面、青草為主的那一側，配置上莢蒾葉。為避免遮住百合，宜添放在較低的位置。如果是插於花器上，空間會隨之擴大，並可以透過青草看見一枝枝百合的倩影。

····································

COLUMN　　花腳平行並排的花束

　　花束絕大多數都是使用螺旋花腳的技法來紮綁。然而，當想要強烈表現出植物在大自然中那種筆直平行生長般的情景時，則適合採用將莖部平行疊放來予以綁束的平行花腳技法。像是海芋、唐菖蒲、柳樹、木賊、珊瑚水木等，就是經常以平行花腳技法來綁束的花材。這些植物整齊排列的模樣，光看造型就顯得美麗動人，只要活用莖部或植物本身的外形及其特性，肯定比螺旋花腳還要更容易綁成花束。手綁花束時，若使用色彩鮮豔的綁繩來綑紮，裝飾在花盤上也能耀眼奪目。

P.84所使用的繡球蔥也是適合採平行花腳技法的花材。

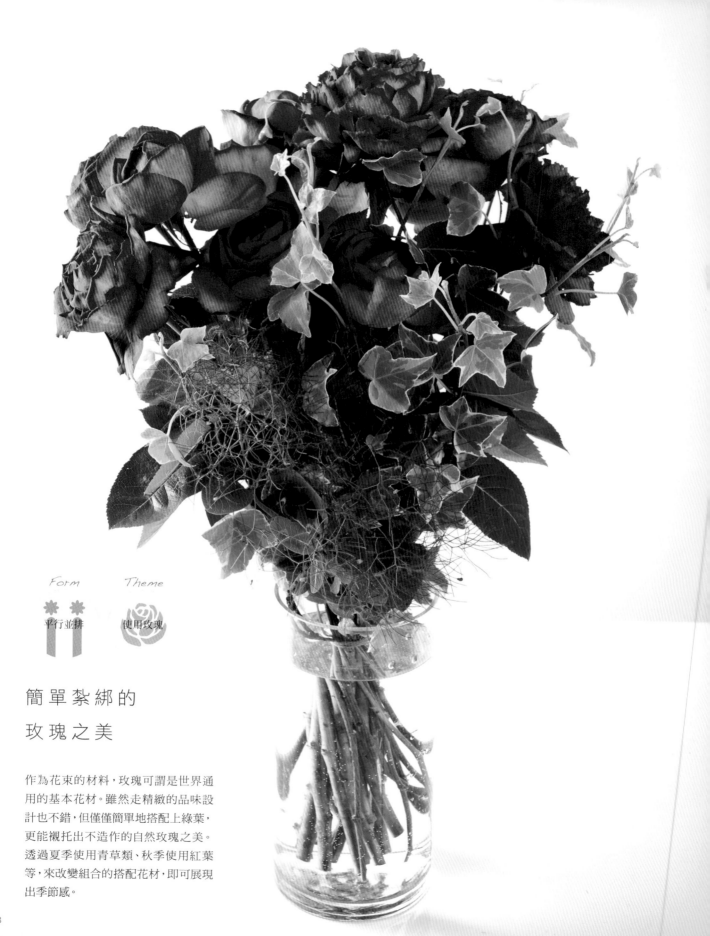

Form　　Theme

平行並排　使用玫瑰

簡 單 紮 綁 的
玫 瑰 之 美

作為花束的材料，玫瑰可謂是世界通
用的基本花材。雖然走精緻的品味設
計也不錯，但僅僅簡單地搭配上綠葉，
更能襯托出不造作的自然玫瑰之美。
透過夏季使用青草類、秋季使用紅葉
等，來改變組合的搭配花材，即可展現
出季節感。

Flower & Green

 玫瑰（Yves Piaget）5枝

香氣怡人，帶有羅曼蒂克的色彩與形狀。為主要花材。

常春藤2枝

是玫瑰永遠的好搭擋。賦予花束分量感。

煙霧樹1枝

使玫瑰羅曼蒂克的意象更加引人注目的花材。作為常春藤的自然感或色調，與玫瑰之間的橋樑。

How To Make

1

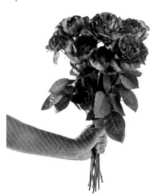

手拿全部的玫瑰，並檢查花向、高低差、深度等，以決定配置。基本上，應活用玫瑰花臉自然朝向的方向。不過，請注意中心部分避免產生空隙。

2

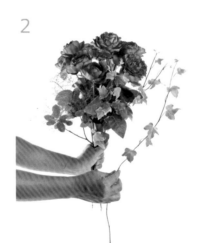

將煙霧樹放在比玫瑰還不顯眼的位置上，使其融合於玫瑰的花、莖、葉之中，來添加常春藤之後，即完成花束。

重點

✳ 要符合「輕鬆地紮綁玫瑰」這樣的主題，能夠簡單地拿著的綁花法為平行花腳技法。

✳ 留意玫瑰自然朝向的方向來加以綑綁。切忌以創作者本身的想法去決定花束的形狀。

 新點子　**以兩枝玫瑰信手拈來的小禮物**

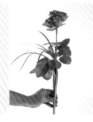

使用一、兩朵玫瑰，即使只搭配上少許的綠葉，也能搖身一變成為輕巧的小禮物。圖片中長條狀細長的沿階草等青草類就是標準花材。優雅的曲線動感，更能襯托出玫瑰的美麗。透過配合季節添上少許的創意，即可在簡單的玫瑰花束上，反映出創作者或送禮者的個性。

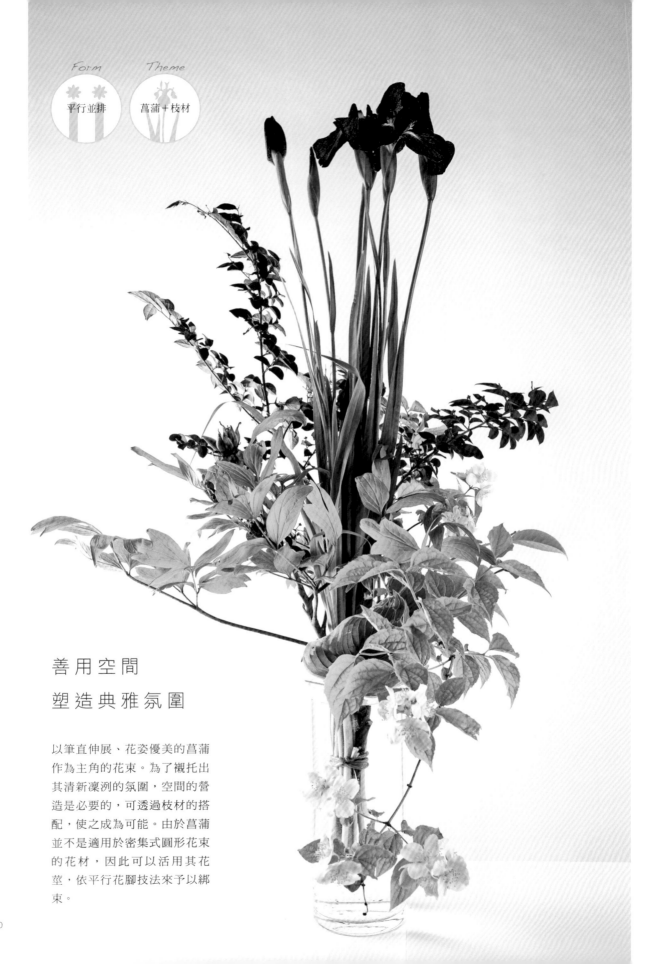

Form 平行並排

Theme 菖蒲＋枝材

善用空間
塑造典雅氛圍

以筆直伸展、花姿優美的菖蒲
作為主角的花束。為了襯托出
其清新凜冽的氛圍，空間的營
造是必要的，可透過枝材的搭
配，使之成為可能。由於菖蒲
並不是適用於密集式圓形花束
的花材，因此可以活用其花
莖，依平行花腳技法來予以綁
束。

菖蒲7枝
主要花材。依其筆直伸展、簇生群聚的印象來使用。花朵大而纖細，需注意重疊的部分應避免過度緊湊。

金縷梅1枝
作為初夏的色彩，本身稀少且強烈的紫紅色為其重點。為花束整體帶出深度。

日本山梅花1枝
與菖蒲都生長在同一季節，綻放著眾多美麗又潔白的花朵。枝型大且易於使用。

牡丹1枝
5月花期結束後，會結出有如縛狀球形般的蒴果。果實與葉子之美使得菖蒲顯得更加耀眼。

玉簪1葉
為了將花束收尾的葉材。雖然沒有必要一定是平行排列的花束，但此處將大片的葉面帶到底邊，更增添沉穩平靜的感覺。

How To Make

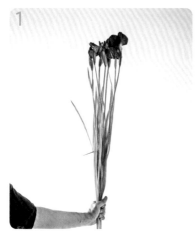

1 拿著全部的菖蒲，調整花的方向與空間後，作出正面。

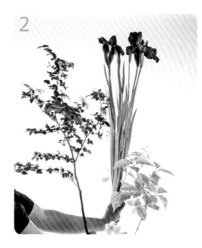

2 將日本山梅花添放在正面，作出展開狀；於後方加入金縷梅，以保持重心的平衡。

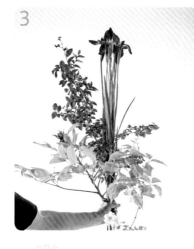

3 將牡丹配置在空出的地方。如此一來，即完成花束的輪廓。不但取得了平衡，還可適當地呈現展開狀。

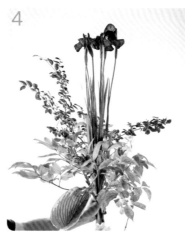

4 於正面添上玉簪，將整體的動態收緊後，完成花束。將手握處與再稍微底下的兩個地方加以綑綁。在手綁花束的位置上，玉簪也起了更為安定的作用。

重點

❋ 若將菖蒲斜插來構成花束，魅力會隨之減半，因此要特別注意以垂直狀態來綁束。

❋ 事先決定好枝材配置的場所與方向，並選擇恰好適合其形狀的枝條。

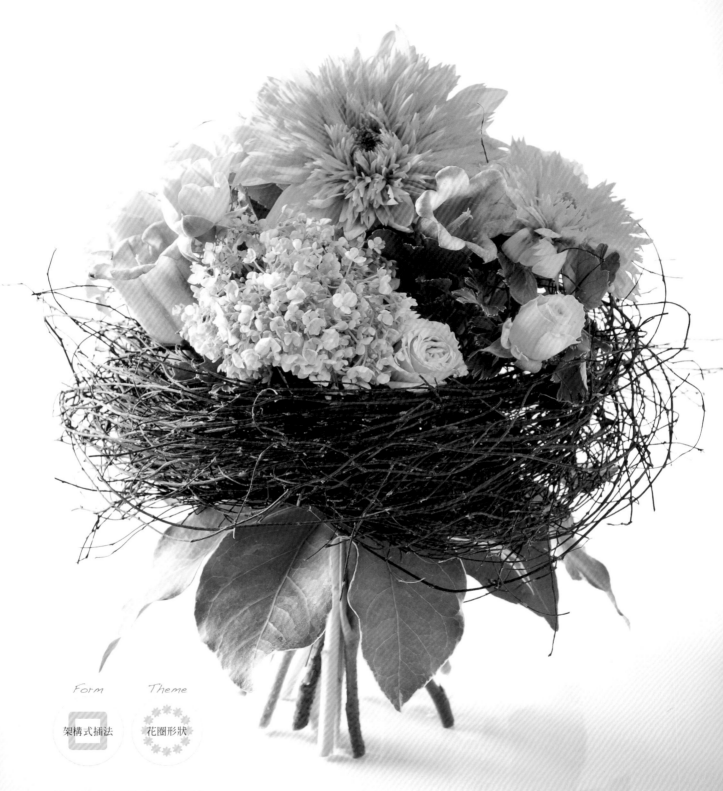

Form

Theme

架構式插法

花圈形狀

使用簡單架構的
密集式圓形花束

以乾燥的鈕釦藤製作環形的架構，只要在其中加上花材，即可成為簡單又可愛的花束。由於有了架構的框架，因此就算沒有使用太多的綠葉，光是插入喜愛的花材，也能讓花束自然地擴展開來。使用符合密集式形象的向日葵，並以金黃色的色調來營造出朝氣蓬勃的印象。

Flower&Green

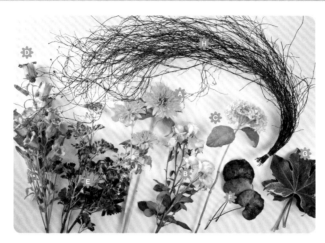

Ⓐ 向日葵（東北八重）3枝
小型的重瓣向日葵。製作輪廓時，花托不要太過傾斜歪曲者較為適當。

Ⓑ 玫瑰（Sara）2枝
利用重複向日葵的黃色來強調色系，圓圓的花形將花束營造成可愛的氛圍。

Ⓒ 繡球花（Annabelle）1枝
作為補足空隙用的便利花材。使黃色更加耀眼，並有著將明亮柔焦化的功能。

Ⓓ 風鈴桔梗1枝
微微的藍色作為與黃色的對比，為花束增添活潑的印象。

Ⓔ 福祿桐2枝
分枝的葉子扮演緩衝的角色。

Ⓕ 銀荷葉3枝
功能在於維繫框架與花朵之間的色彩。除了作為圈形的重複，還能作為將花束收尾的葉材。

Ⓖ 斑葉熊掌木3枝
為了將花束收尾而使用的葉材。為了避免手直接碰觸鈕釦藤而以此作保護。

Ⓗ 鈕釦藤（乾燥）1把
於新鮮的狀態下使之乾燥，待葉子乾燥後，除去葉子，只剩下莖桿的枯莖。具有可塑性，能隨意作出造型，相當便利。

How To Make

1
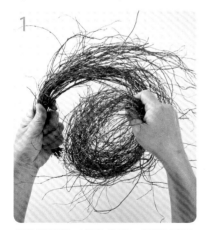

將鈕釦藤折彎，以便作成圈狀。枝端避免過於往外露，往內側捲入會較為適當。大小應配合想要製作的花束尺寸。

2
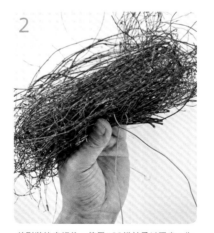

待形狀決定好後，使用#20鐵絲予以固定。為綁牢鈕釦藤，於環圈大約下方1/2的位置穿過鐵絲，往下折彎，再以鉗子將兩條鐵絲扭緊後，綑綁起來。

3
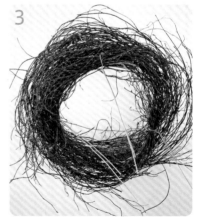

依相同作法，將鐵絲綁在其他兩處綑綁點。固定鐵絲的位置最好綁在由外側看不見的環圈內側，如果以線將這三處綑綁點連結起來，大致會形成一個正三角形的空間。

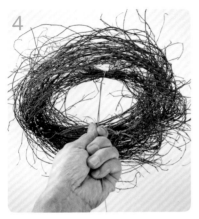

4

於環圈的正中心附近，將三處綑綁點的鐵絲綁起來後抓好。此處將成為框架的手把。

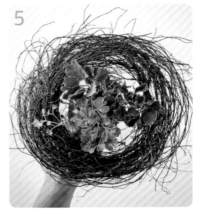

5

以綁好的鐵絲作中心，從上方插進福祿桐之後，與鐵絲一同抓好，並製作接下來添加花材的底座。

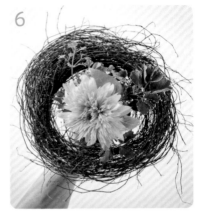

6

選擇花朵最大的向日葵之後，從上方插進去，與鐵絲一同抓好。

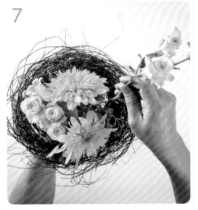

7

再添一枝向日葵，並將玫瑰由上方加在向日葵的旁邊。這邊的要領就是抓握花束的手可稍微放鬆，一邊將花材插進抓握花束的手中，一邊進行配置。

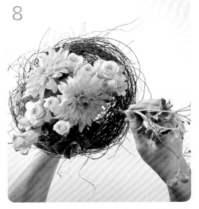

8

一邊檢視色彩或構成的均衡感，一邊添加風鈴桔梗與福祿桐。不要製作大幅度的高低差，花束的輪廓為密集式，且如同描繪美麗的半圓般，使花材的高度整齊一致。

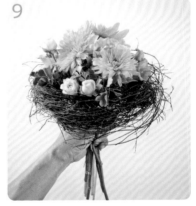

9

從側邊觀看，以便檢查鈕釦藤架構與花朵是否巧妙地吻合。架構的周圍添加上少許的綠葉之後，花束是否伸展開來將是關鍵所在。

重點

✳ 即便是利用剪切開來剩下的花朵，也可以作成像這樣的迷你捧花。

✳ 完全不想使用綠葉時，也可以鈕釦藤來取代綠葉，添加在環形架構中。

✳ 由於是作成密集式圓形的可愛花束，因此不必作出大幅度的高低層次，輪廓則猶如描出美麗半圓般，使花材的高度一致化。

✳ 架構的框架，除了鈕釦藤之外，若能預先準備剩餘的枝材或乾燥的素材，要使用時會更加便利。

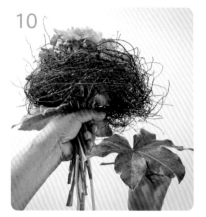

10

添加用來包住花束底邊的斑葉熊掌木。

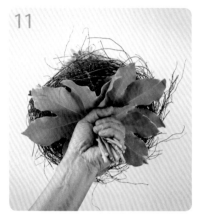

11

斑葉熊掌木圍上一圈的狀態。透過大面積的葉片來包覆,使得鈕釦藤緊密貼合在抓握花束的手上,以預防花束架構崩壞。

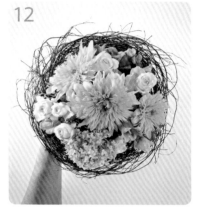

12

完成。由上往下看,檢查框架是否呈圓形;花朵是否配合其形狀,均勻地插在其中。也一併確認花束重心是否握於手的正中心。

COLUMN　架構的效果

　　架構是手綁花束時的支撐物,此外還可充當為設計的一部分,用來展現形狀與色彩的美感。作為架構式花束之效果與優點,將舉出下列例子來作說明。

●可以巧妙地引導出植物的個性。
●可以表現出季節感。
●可以支撐無法自行獨立的蔓性植物。
●可以將直線、曲線或幾何圖形等喜愛的形狀,放進花束裡。
●可自行創作出個人獨具的原創性架構,並可藉由使用框架來擴展花束表現的幅度等。

　　適合作為架構的材料,像是柳樹、常春藤、鈕釦藤、鐵線蓮、葡萄藤蔓等蔓性的材料。另外,還有珊瑚水木、木賊、青草類等,具備有趣的動態感或形狀的枝材或葉材等。將他們彎曲、作成弓形或相互纏繞,交叉部分則以鐵絲等來加以固定。也可以同時重疊上好幾種材料。固定的部分亦可作為重點來呈現,在設計上更具效果。

　　架構有時也會使用鐵絲等不是植物的材料來製作。千萬不要忘記的是,架構始終都是使花朵更加耀眼的襯托之物。並且,是按照花藝作品的主題而使用的道具。

架構式框架製作的靈感,在身旁的風景中就能發現。

直接利用藤蔓的
自然形狀當作架構

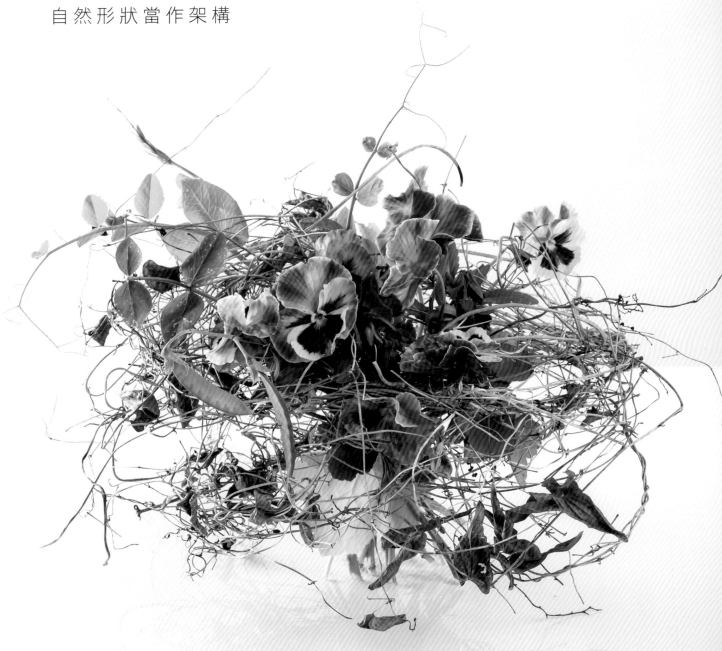

Form

Theme

架構式插法

乾燥的藤蔓

以 生 鏽 的 鐵 絲 當 成 底 座
紮 出 夏 日 庭 園 的 花 束

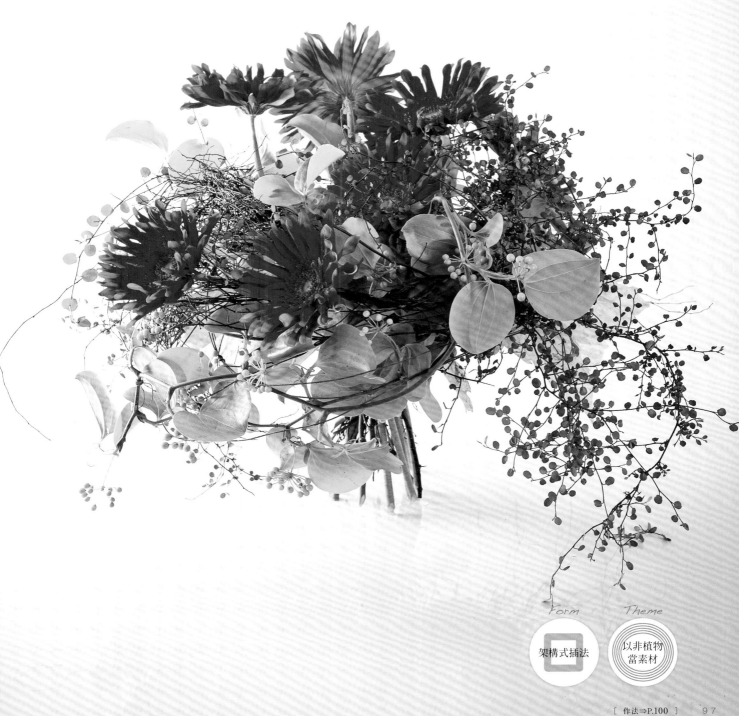

Form

Theme

架構式插法

以非植物
當素材

Form 架構式插法　*Theme* 乾燥的藤蔓

直接利用藤蔓的
自然形狀當作架構

大自然中蘊藏著無窮無盡的框架材料。冬季的森林裡，纏繞於大樹上的乾枯山藥藤也是其中之一。活用藤蔓的自然形狀來製作框架，並作成花束。以等待著春天來訪的三色菫為主花，表現出由冬天轉換成春天的季節變化。在藤蔓、三色菫、珊瑚鐘這些稍微帶點土色的花材上，添加些許綠意，營造出清新的新鮮感。

F l o w e r & G r e e n

A 山藥莖蔓（乾燥）適量
使用葉子自然凋謝後的莖蔓。盡可能使用採收於森林等處自然生長，不損壞其自然攀爬於樹上的蔓形則最為理想。

B 三色菫12枝
主花。選擇開花開得很美的三色菫。不管花莖筆直或彎曲，皆可使用。

C 珊瑚鐘6枝
於花束收尾時使用的葉材。顏色則配合三色菫與豌豆莢，來作兩色使用。給予花束沉靜感。

D 豌豆莢1枝
與山藥同樣，有著浪漫不拘的蔓生線條，為花束帶來豐富的表情。

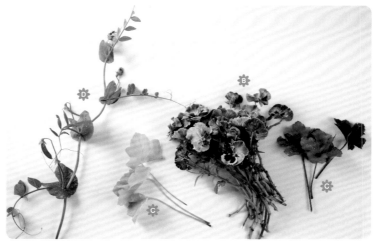

重點

✻ 於山藥藤上固定鐵絲時，請不要一次綁太多藤蔓，分成部分固定，才不會損害空間與深度的表現。

✻ 使用庭園裡綻放的三色菫。花莖保留約25cm左右的長度剪斷，並事先確實作好吸水的動作。

✻ 即使是主題性強的花束，也要時常留意展開超過180°時，或手持花束時的安定感等要素，來手綁花束。

1

盡可能不要損壞山藥莖蔓自然生長的形狀，整理成圓形，並以#20鐵絲將三處綑綁點予以固定，來製作手把（參照P.93）。

2

將花莖筆直、花朵大且向上生長的三色菫作為第一朵花，從上方插入，與鐵絲一併抓住。三色菫要稍微偏離框架的中心，配置在莖蔓密度較低的位置上。

3

剩餘的三色菫也同樣往莖蔓密度較低的空間逐一配置上去。筆直的花莖直向插入，彎曲的花莖則往橫向插入。配合三色菫花莖的狀態，來決定插入的位置。

4

於三色菫花團的對側插入豌豆莢。浮上花面，避免位置偏移，如同穿行般地插於框架之間，與鐵絲一併抓握。

5

以珊瑚鐘來補足框架內側的空隙。

6

珊瑚鐘如步驟5所示，由下方插入，作出宛如支撐架構似的感覺；由上插入，作出像是展露葉子般等豐富的變化。

7

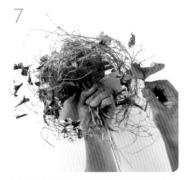

花束底邊也配置上珊瑚鐘，以便將花束收尾。為了防止手抓花束時，框架的莖蔓垂掛在手上，同時也便於插於花器時，保持穩定狀態。

由上方確認整體的均衡感。使用天然花材的花束，採不對稱構成式插法，並展露空間感的方式，創造出栩栩如生的氛圍。插入花朵與綠葉之後，架構的莖蔓得以充分彰顯主張，為重點所在。

8

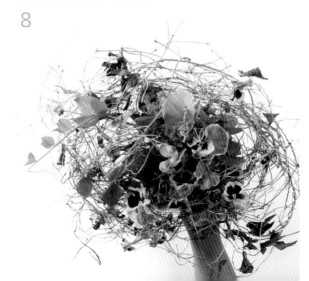

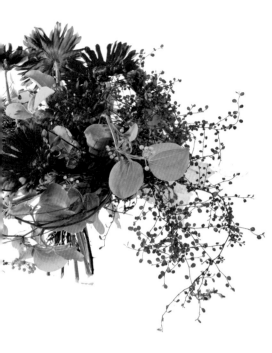

架構式插法

以非植物當素材

以生鏽的鐵絲當成底座
紮出夏日庭園的花束

生鏽的鐵絲是經常可以在庭園或空地等，孕育植物的環境中發現的素材。應該完全被誤認為是鈕釦藤吧？源自於那樣的印象，因此用來作為底座的架構。將令人聯想到夏日驕陽的橘色非洲菊作為主花，表現出植物蓬勃有勁的生長模樣。

Flower&Green/Material

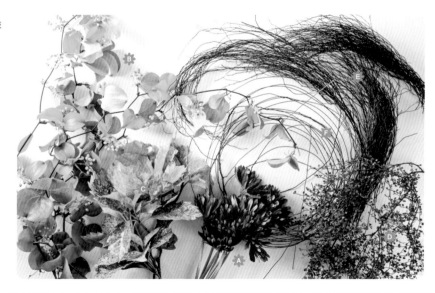

A 非洲菊
（Pastareale）7枝
花束的主角。鮮明有活力的色調與愉悅的花形，為夏日庭園的象徵。

B 山歸來4枝
強有力的藤蔓與葉子，以及綠油油的鮮嫩果實，表現出旺盛的生命力。也扮演著支撐架構的角色。

C 青木5枝
不論是莖蔓或大片的斑葉都象徵明朗與炎熱感。具有將架構與花束整體統一收齊的功能。

D 鈕釦藤1把
庭園裡一股勁地大量繁殖的綠色植物。花束的另一個隱藏主角。

E 鈕釦藤（乾燥）
1把
曝曬於太陽下使之乾燥，並除去葉子的枯藤。纏繞於框架，以使花束形狀穩定。帶給花束深度與分量感。

F 生鏽的鐵絲
適量
生鏽的焦茶色與橘色的非洲菊非常搭配。在與綠色果實的對比上，也相當具有效果。

重點

❀ 一邊勾勒出夏季庭園的模樣，一邊依植物想伸展之處、想面向的方向來配置花材，這正是表現出自然風情之花束創作的一大樂趣。

❀ 一邊作出些微的高低層次感，一邊從上方插入非洲菊。於花臉的方向作出變化，以避免使其喪失原有栩栩如生的表情。

How To Make

1

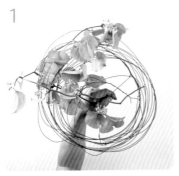

製作框架。將收成圓形後棄置在庭園角落等處的生鏽鐵絲，整理成圓形，並以#20鐵絲將三處綑綁點予以固定，來製作手把（參照P.93）。最初先將山歸來綑綁於其中。

2

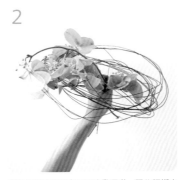

架構若維持原狀會顯得凌亂不堪，因此綑綁山歸來以保持穩定感。架構最好不要只呈現平面狀態，使其保持鼓起狀也很重要。

3

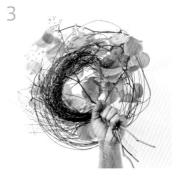

將鈕釦藤（乾燥）的一部分整圓由背面插進去，使架構更加穩定。

4

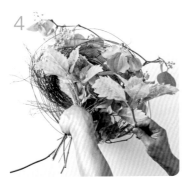

由背面添加青木，此階段將成為圓形花束的展開部分。同時具有使花束安定的功能。因為青木的莖桿粗，並有一定的韌度，能確保花束的安定感。

5

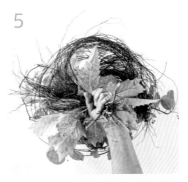

進一步將鈕釦藤（乾燥）補足，以便完成花束的展開與背面。接下來，作好由上方添加非洲菊等花材的準備。

6

當底座穩定的狀態下，由上方添加山歸來，並使之纏繞於架構上之後，製作花束的圓形或氣勢。中心部分避免出現空隙，手邊也要確實添加，以提高密度。

7

由中心部分開始逐一添加上非洲菊。不要忘記要稍微作出高低差，鄰接的花朵也不要留有太大的距離，需作出高密度的印象。

8

一邊加入剩餘的非洲菊或新鮮的鈕釦藤，一邊創作出元氣充沛的模樣。

9

完成。由上方或由側邊看，用以確認花束構成的模樣。如果整理得過於整齊，反而無法呈現出氣勢與朝氣蓬勃的模樣，需特別注意。

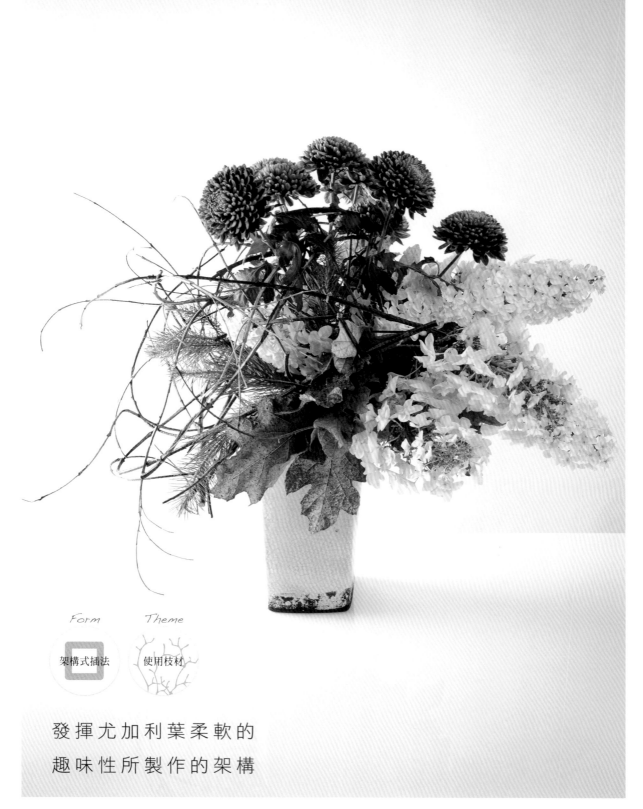

Form

Theme

架構式插法

使用枝材

發揮尤加利葉柔軟的
趣味性所製作的架構

冬季時葉片紛紛掉落的枝條，也可是架構的材料。例如：勾勒圓弧曲線並富
有彈性的尤加利枝條，不僅具有硬度，色彩亦複雜多變。可以創作出魅力獨
具的架構底座。在枯萎般的茶色，以及還殘留著綠色的枝條上，搭配著鮮豔
的茶色菊花，並利用繡球花、松枝來作出變化。屬於和風色彩的花束。

Flower & Green

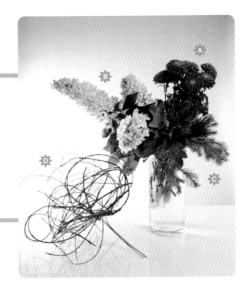

✿ 菊花（Tompierce）8枝
主要花材。擁有美麗色澤的大朵菊花，即使在
歐洲也廣受大家喜愛。與框架的茶色相呼應。

✿ 松枝4枝
擁有與柏葉紫陽花的葉子不同形狀與質感的綠
葉。為了作出變化而使用。

✿ 柏葉紫陽花4枝
白色的大大花萼部分為其特徵。葉片也大，複
雜的色澤相當美麗，屬個性化強烈的花材。葉
子也一併使用。

✿ 白木尤加利8葉
混合使用葉子凋謝後完全乾枯且呈茶色變硬的
枝條，以及遺殘留著綠意的前端樹枝。

How To Make

1

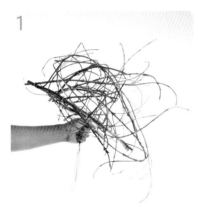

使用白木尤加利來製作架
構。重點是活用枝條的自然
形狀，並沿著枝形來塑型。
以#20鐵絲將枝條交叉的部
分固定在三至四處綑綁點，
製作手把的部分。（參照
P.93）

2

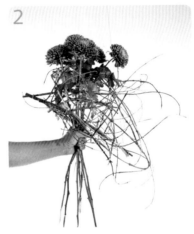

將主花菊花由上方插入稍微
偏離中心的位置上。由於是
作為設計的一部分來使用架
構，因此不要被花朵完全遮
掩住。輪廓作成圓形。

3

花材全部放入後，為了使架
構能夠穩定，因此添加松
枝。猶如往旁邊擺動似的添
放在柏葉紫陽花的另一側，
藉以保持平衡；或添加在中
央騰出的空間，作為強調重
點。最後，利用柏葉紫陽花
的葉子來包覆手握部分之
後，即完成。

重點

✤ 花束的輪廓（圓形、橢圓、具角度、上
方較高的形狀等），是取決於架構枝材
的特徵。在想要運用其獨特曲線的尤加
利葉上，製作圓形輪廓的花束。

✤ 對於架構，要避免單調地配置上全部的
花材。請深入了解花材各別不同的特
點，再來進行考量。

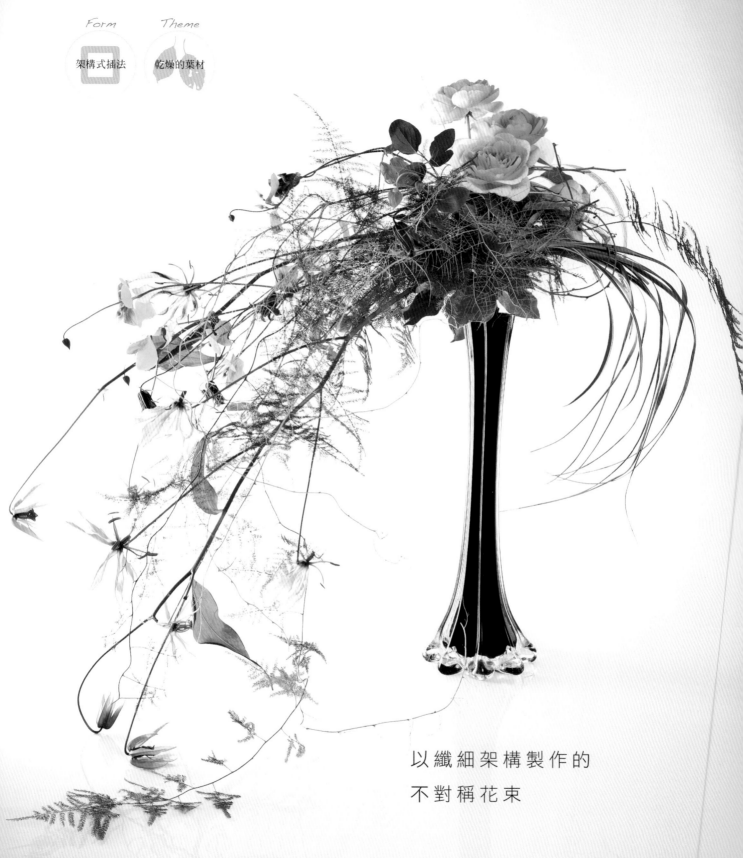

以纖細架構製作的
不對稱花束

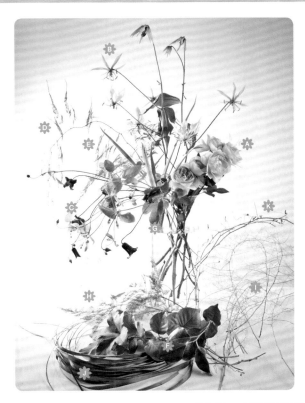

玫瑰（Ambridge Rose）5枝
脆弱而短暫之美為其魅力的主花。色系與架構相互調和。

火焰百合（Pearl White）2枝
適用於不對稱構成式插法，且本身具輕鬆動感的花材。宜選擇較為收斂的顏色，以壓抑其特徵。

鐵線蓮4枝
扮演著輔助火焰百合流動般動感的角色。可作為色彩的重點來使用。

文竹8枝
具有流動感與纖細輕盈印象的綠葉，是玫瑰與火焰百合之間的協調角色。

桔梗蘭3枝
使用其細細長長的葉子。於花束的最後階段，像是朝外擺動般地插入花束中。帶斑紋的綠葉會顯得更加輕快。

茱萸2枝
用來固定玫瑰或其他花材的緩衝葉材。

斑葉熊掌木2枝
用來包覆花束手把的葉材。選用主張不強烈的顏色與形狀。

細葉高山羊齒3枝
可將花束收尾，具輕盈感的葉材。

文竹（乾燥）
架構式插法用的花材。被稱為葉狀莖的小葉部分掉落後的細莖相當美麗，作為重點使用。

酒瓶蘭（乾燥）10枝
架構式插法使用的輔助花材。無論視覺上或構造上，都將文竹細緻的線條予以補強。曲線流動極美的花材。

百香果（乾燥）4枝
深具彈性的藤蔓有助於固定文竹動態的外形。

How To Make

當植物枯萎而掉落葉片時，原本的形貌與生長之姿，便能看得更加清楚。文竹也是屬於這樣的綠色植物的一種。將乾燥後的文竹作為主角來製作框架，當成是花束的出發點。以纖細表現為主題，搭配上高貴且質感細膩的新鮮花材。不論是外觀還是實際手拿時，皆為輕盈的花束。

仔細觀察架構用的花材形狀，來一邊考量固定花材的功能，一邊製作框架。捲繞百香果的藤蔓，並以大約#26鐵絲予以固定，製作核心部分。在此將乾燥的文竹配置在向下流動的位置上。

若沒有某種程度的強度，在插花時便無法順利勾纏住，因此再添加乾燥的文竹來補強架構。將酒瓶蘭固定於相反側。

3

接著，補足酒瓶蘭和百香果，架構就完成了。
安裝上三至四根#22或#20粗的鐵絲來製作手
把（參照P.93）。架構的穩定性在手握時相當
重要。

4

火焰百合保持自然流動般的長度插入，與鐵絲
一併抓住。

5

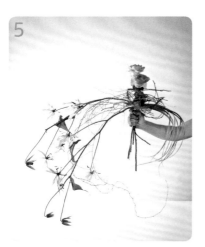

在與火焰百合的長度保持平衡的位置上，插入
玫瑰。同時也應考量手握時的穩定感。從花莖
較粗且花朵較大者開始，垂直地作出高低差之
後加入玫瑰。並加入茱萸以便固定玫瑰。

6

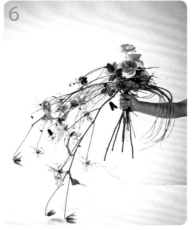

插入作為玫瑰與火焰百合之間維繫作用的鐵線
蓮，以取得協調。添加剩餘的玫瑰，並也於後
側添上茱萸來作為緩衝。

重點

✿ 由於框架既輕盈又纖細，因此請注意加入的花材不要過重。

✿ 為使花束保持穩定，要常常將花莖筆直拿好，來進行作業。

✿ 花束較大型時，會更加強調出其質輕纖細的感覺。

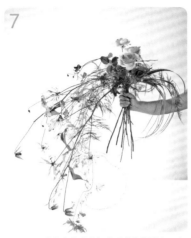

7

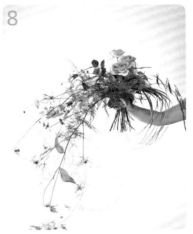

8

將作為綠葉的文竹或桔梗蘭添於強調點上。也是為了花束整體上視覺的協調，以及固定花束使之安定的作用。

接著，添加上較短的乾燥文竹，或綠葉文竹，以便使花束展開超過180°。待取得平衡之後，於手邊添上斑葉熊掌木，來將花束收尾，即可完成。

COLUMN 　關於結構・構造

　　植物的花瓣或葉子表面的質地，稱為質感。為了表現出花材的質感，故將花束製作成密集式圓形花束，盡可能將同類花材配置在附近，並強調相同質感的花材，以期突顯出不同質感的對比程度。在此情形下，不製作高低差層次感，而是將同類花材以平面的方式作搭配，應該更具效果。總之，花材質感的表現，也可以說是平面式構造的表現。

　　另一方面，所謂的結構，是指植物的立體構造。像是一棵樹的樹枝分枝後，複雜交錯的樣子；或各種各樣的植物交相重疊後，形成層次，纏繞糾葛的模樣。結構的表現，假設是密集式圓形花束，則是透過讓花材交錯綁束，並一邊作出高低層次及深度，一邊塑造出圓形的輪廓，以達到此效果。

　　架構式花束本身所作出的空間或線條的重疊感較多，應該可以說是結構的一種表現吧！

在大自然中，經常可見由數種植物構成的一種結構的表現。

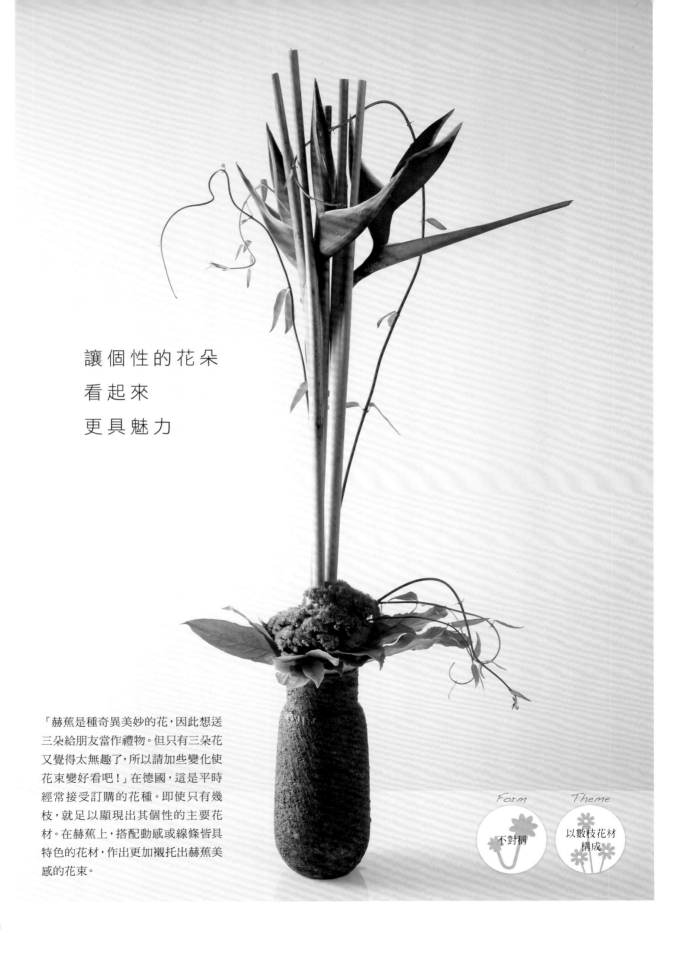

讓個性的花朵
看起來
更具魅力

「赫蕉是種奇異美妙的花,因此想送
三朵給朋友當作禮物。但只有三朵花
又覺得太無趣了,所以請加些變化使
花束變好看吧!」在德國,這是平時
經常接受訂購的花種。即使只有幾
枝,就足以顯現出其個性的主要花
材。在赫蕉上,搭配動感或線條皆具
特色的花材,作出更加襯托出赫蕉美
感的花束。

Form

不對稱

Theme

以數枝花材
構成

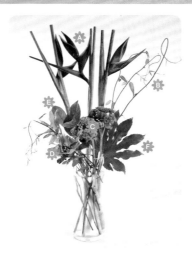

A 赫蕉3枝

主花。此一主題的花束，適合選用動態或形狀別有風趣且主張強烈的花材。也可選擇天堂鳥、火鶴花、東亞蘭等。

B 卡羅萊納多花素馨6枝

用來襯托主花之個性美，具有動態線條的花材。

C 長壽花2枝

具有將花腳收束勒緊的作用。使主花在視覺上更加穩定。適合穩重且較具沉靜感的花材。

D 地中海莢蒾1把

具有支援長壽花的作用，可以補足長壽花無法填補的空隙。

E 檸檬葉2枝

用來將花束收尾的葉材。由於僅使用一種，對稱印象就強烈地表露無遺，因此與八角金盤一同併用。

F 八角金盤2枝

用來將花束收尾的大型葉材。同時也具備調整花束的平衡感，以及提升插入花器時的穩定感角色。

How To Make

1

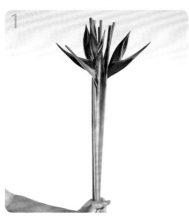

拿著整束赫蕉，檢視花向之後，決定穩定性佳的位置。

2

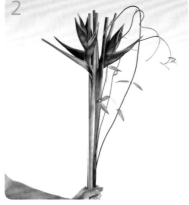

添加動態線條的卡羅萊納多花素馨。為了彰顯彼此的美，因此要考量與主花之間的位置，保持在不即不離的距離。

3

製作花束的花腳。稍微作出高低差後，配置上長壽花，空出的部分則補上地中海莢蒾與卡羅萊納多花素馨的短莖蔓。接著再以檸檬葉與八角金盤將花束收尾，即可完成。

重點

✹ 配合赫蕉的花莖特徵，是以平行花腳的技法加以綁束。

✹ 用來搭配主花的花材，除了蔓性植物之外，還有雲龍柳、石化柳等，動態感或線條皆具特色的枝材，或是較大的青草類也可。雖然簡約純粹，卻是極富無限變化的花束。

對稱 & 不對稱

不論是圓形花束或單面花束，花束的輪廓大多是對稱（左右對稱）的。

左右兩側保持相同的分量感，除了好握好拿之外，外形也無可非議，加上又有良好的平衡感，因此採對稱法也是理所當然的吧！

最近的圓形花束，一般常見到輪廓是對稱的，但花材的配置卻是非對稱（左右非對稱）的。即使是單面花束的情況，主花材也不再置於中央，而是配置在稍偏的位置上，大型葉材或牧草類只朝同一方向流洩的設計，也已經變得稀鬆平常了。輪廓本身，以不對稱所構成的花束亦是層出不窮。這應該是崇尚自然風的花藝設計流行所產生的變化吧！

對稱的構成，由於最先映入眼簾的是集中於花束中心，因此會給人一種靜謐、威嚴且一目瞭然的印象。不對稱性的構成，最先引人注目的並不是在花束中心，而是平衡感不佳之處，但在作出空間的另外一側上，卻有著一種想要取得平衡的趣味感或緊張感，帶來自由開放的印象。

具有律動感的植物姿態，是自由且饒富趣味之不對稱構成的靈感來源。

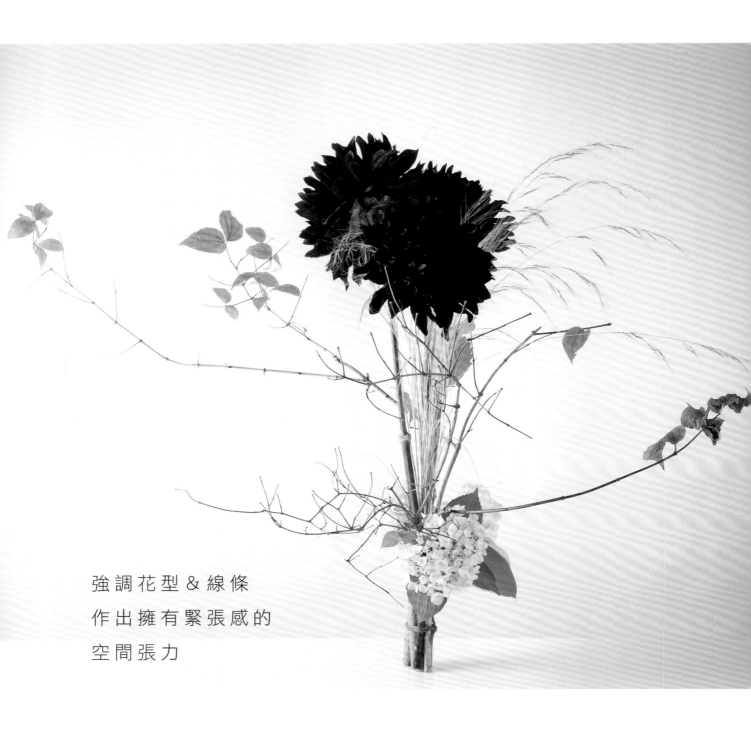

強調花型＆線條
作出擁有緊張感的
空間張力

不對稱

花型＆線條

Form　　　　Theme

利用形（形式）與線（線條）來創作出空間的花束。應該如何運用
植物的特徵，來構築線條與空間，是針對店家在製作插花等配合空
間的設計時，極為重要的一舉。在此則是運用控制花材數量的簡約
構成，來製作花束。

✿ 大理花（黑蝶）3枝
又大又華麗的主花材。在於花形的表現上，具有十足的存在感。

✿ 日本山梅花1枝
只要是能夠創作出空間感、枝型饒富趣味性的枝條，任何花材都可行。選擇適合形狀的枝條，來作為花束的手把。

✿ 墨西哥羽毛草1把
在和日本山梅花不同的位置上，扮演著創作空間的角色。透過添加柔性的花材，使得形狀與線條的強大空間更加被強調。

✿ 繡球花2枝
當成花束靜態部分的花材。

✿ 玉簪2枝
為了於手把的部分作展開而使用，也具有將繡球花包覆的功能。

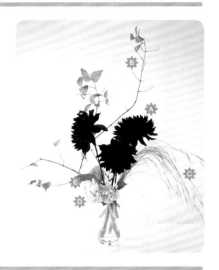

COLUMN

線形（線條）&空間的表現

　　植物與生俱來的動態感或生長形狀帶來的線條（線形），是深深吸引我們的重大特性之一。如果要強調線條並加以呈現，花束的構成也不會是自然與左右對稱，而是被限定在不對稱的構成吧！特別是植物展露出來的線條，末端不會侷限於本身的長度，反而給人一種還在持續延伸的印象。因為這是源自於植物生長的氣勢所帶來的意象，為了表現出線條的動態感，有時候必須備有一個偌大的空間。另外，為了使線條能更明確地呈現出來，有時也會刻意搭配上一些給人沉重印象或是個性化形象的花材。

　　密集式圓形花束則適合用來表現其色彩或形狀，以及花材質感的趣味性。不妨試著從中作些發展，並利用較長的花束，來表現植物本身擁有的豁達器度，以及華麗的線條美感。花束製作的樂趣將更進一步地擴大。

觀察自然界中，植物本身勾勒出的各樣多變的線條，是件非常重要的事。

How To Make

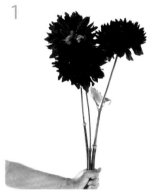

1

一次拿著三枝大理花（黑蝶），並小心避免使其高度或花向等呈現均等狀態。

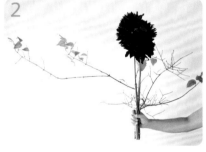

2

一邊尋找穩定性佳的部分，一邊配置上日本山梅花。枝向則面向著可以感覺到葉子彷彿正對著太陽呼吸般的表情方向。

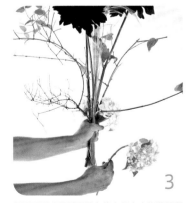

3

墨西哥羽毛草則配置在沒有日本山梅花展開的部分。彷彿是由大理花（黑蝶）的近處往稍微下方的位置流洩而去。於手把正上方的前後位置，添加上繡球花。其下方加入玉簪，即完成。

重點

✾ 活用大理花莖部的特性，以平行花腳技法綁束。

✾ 大理花的配置上，最好從每個角度來欣賞，都是精彩的注目焦點，並避免三朵大理花朝同一方向配置。

✾ 枝材則是使用有葉子和沒有葉子的兩種，並利用不同的氛圍創作出空間。

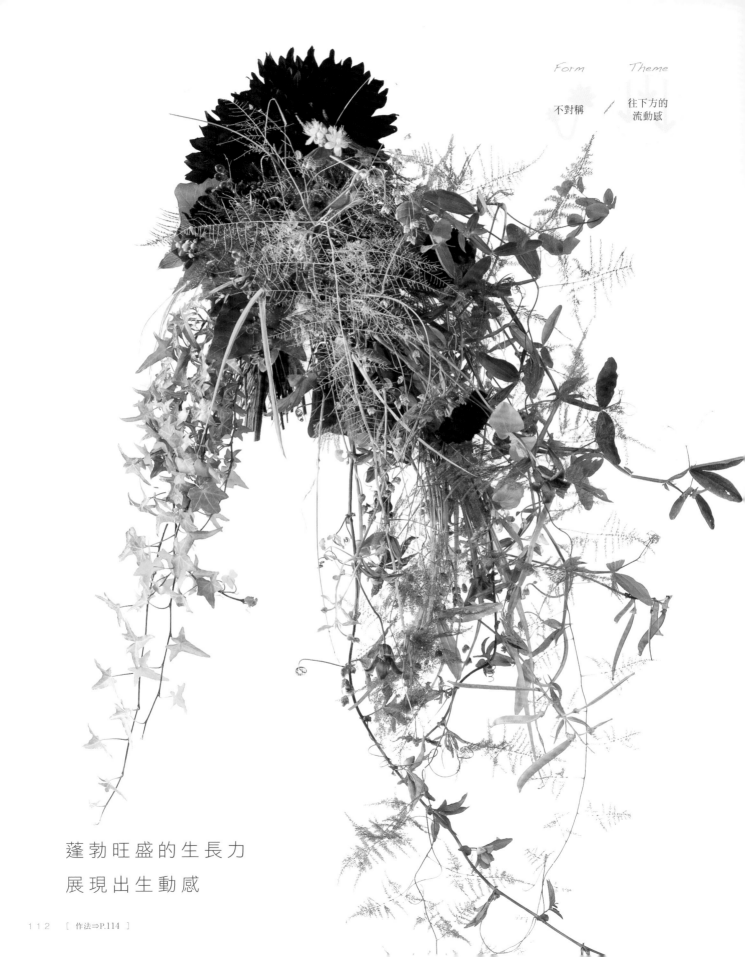

蓬 勃 旺 盛 的 生 長 力
展 現 出 生 動 感

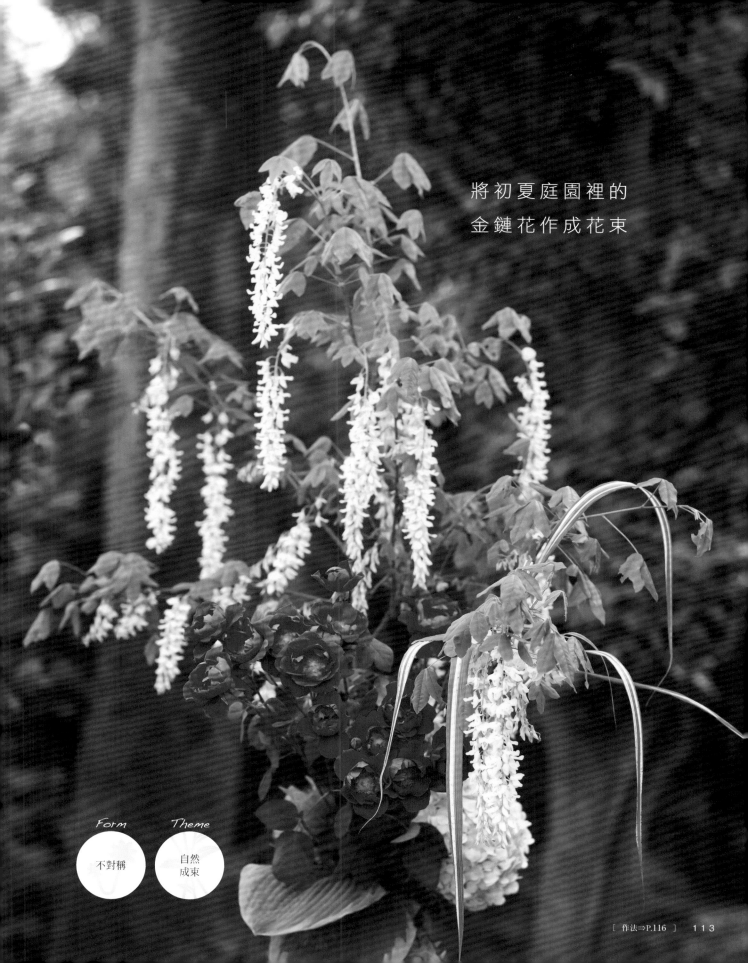

將初夏庭園裡的
金鏈花作成花束

[作法⇒P.116]

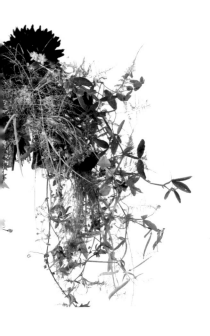

Form　　　Theme

不對稱　　往下方的
　　　　　流動感

蓬 勃 旺 盛 的 生 長 力
展 現 出 生 動 感

植物生長的動態感，是朝各種不同的方向發展。當然其中也有將同一動感的植物加以綁束，並強調且呈現出其流動感的花束。在此，將帶有曲線且向下垂懸的花材予以聚集起來。是由生長蓬勃旺盛的初夏自然模樣中，獲得靈感的非植生動態表現。作為大型空間的裝飾，更能發揮其效果。

Ｆｌｏｗｅｒ＆Ｇｒｅｅｎ

※ 大理花（黑蝶）2枝
為了保持花束的平衡，而作為最大聚焦點的花材。

※ 牡丹葉7枝
沙沙地隨風搖曳，帶來清涼無比的感覺。賦予花束空間與動態感。

※ 日本薹草1束
使用具有與大型曲線呈對比的小型曲線牧草。於花束手邊展開。

※ 加那利常春藤2枝
為將花束收尾的大型葉材，深邃的綠色帶來了沉靜感。

※ 芒草5枝
本身擁有呈現出曲線動態感的代表性牧草。筆直的線條與其他自由奔放的曲線呈對比。

※ 鐵線蓮5枝
美麗而深具強烈個性的小花。莖桿較長者可以沿著花束流向，隨意地添加。

※ 康乃馨（Nobbio Black Eye）1枝
與大理花的紅色同一色調的小型花。為了不使大理花的紅色顯得太過突兀而使用的花材。添加在稍有距離之處。

※ 繡球花（Annabelle）（粉紅色）1枝
具有補足空間或支撐大型花的功能。

※ 火龍果4枝
強調季節感的花材。黃色花朵成為顏色的重點。

※ 文竹6枝
為了於下段表現出流動感而使用的花材。選擇連莖端都美的文竹。中途斷掉者則不使用。

※ 常春藤6枝
往任何方向舒展生長的綠葉，使用往下垂懸的常春藤。

※ 香豌豆花2枝
可以一併看見花朵、花蕾與果實的魅力花材。成為於下段流瀉而下的動態主花材。

※ 百香果2枝
吸水性佳，很適合搭配花束使用的一種蔓生綠葉。

※ 小盼草（乾燥）1把
在自然的表現當中，用來代表還殘留春天氣息的象徵。分別使用帶有花穗的部分，以及沒有花穗的部分。

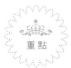

重點

※ 因為是左右不對稱的構成，所以左右兩側應作出大幅的強弱差距。

※ 往一端大幅度地晃出花材，另一端花材的收尾則稍短一些來構成花束。為了作出視覺上的平衡，較短的一方可利用大理花來作為大型焦點。

※ 大致上所有的花材在上鐵絲之後，就能夠彎曲使用。依主題的不同，亦可混搭上鐵絲的花材與沒上鐵絲的花材之後綁束。

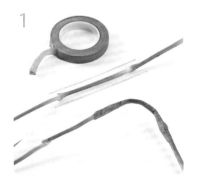

1

為了表現出往下流洩而下的樣子，康乃馨上鐵絲處理。將兩條長10cm左右的#20鐵絲，由兩側平行貼放在無莖節的部分，並以花藝膠帶纏繞。上鐵絲的部分慢慢折彎之後，作出角度。

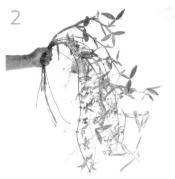

2

決定欲製作的花束長度，並以莖長的花材為中心後，如同由上加入似的逐一添放材料。紮綁常春藤、香豌豆等，並以綠葉的文竹作為緩衝後，加上百香果。

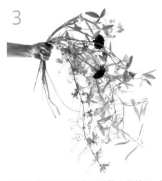

3

花材也會有從下添上似的放入的情況。隨興地展現材料本身擁有的自然動態，色彩或數量的密度則逐漸提高似地，往中心處疊放上去。接著放入上鐵絲的康乃馨。

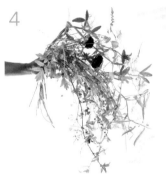

4

思索著手邊部分的花朵位置及分量感。添加上作為線條花材的芒草，或當作葉材的牡丹葉，往下垂掛的部分大致接近完成階段。

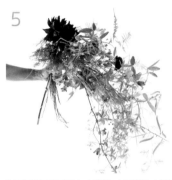

5

為了保持平衡而添上大理花，由下段的大型花流到大理花都毫無不協調的感覺，彷彿連繫般地添放上火龍果或繡球花（Annabelle），作為最後的修飾。

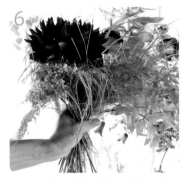

6

由於大理花的周圍沒必要再作強調，因此將繡球花（Annabelle），或將乾燥的小盼草作成圈狀後加入，以創作出空間等，構成花束。小盼草作為緩衝葉材來使花束安定，並給予大自然趣味性的功能。

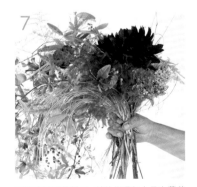

7

由後方檢視的樣子。於後側添加上日本臺草以取代小盼草，作出微小的流動感。像日本臺草般，呈現微小曲線的花材也適合運用於花束。

由正面作檢視，在右側創作出大型長流的另一側，是以簡單的常春藤花束構成。大理花的大小與顏色包覆住常春藤的重量，藉以保持與右側流動感之間的平衡。手邊添加上葉材之後，即完成。

8

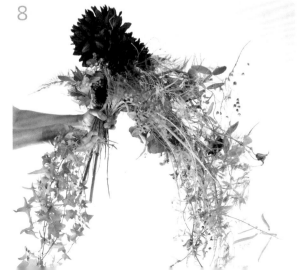

將初夏庭園裡的
金鏈花作成花束

是以金鏈花的形狀與動態感為決勝關鍵的花束。手拿第一枝金鏈花,並試著使之立起來,確認清楚金鏈花是要準備用在什麼樣的舞台上,以決定花束的氛圍。作為保持平衡感與空間感的花材,則事先準備用來搭配金鏈花。

Flower & Green

A 金鏈花2枝
主要花材。為初夏的庭園彩繪華麗光景的金黃色花串,也可當成個性化的枝材。

B 斑葉芒草3枝
配置在金鏈花高度與玫瑰高度之間,以保持平衡的花材。葉子的曲線可作出花束的寬度。

C 玫瑰(Garden Spring)3枝
極為符合初夏庭園的印象,單瓣的粉紅色大花朵為其特色。與金鏈花屬性相合的花材。

D 松葉3枝
添放在金鏈花的粗枝與玫瑰的粗莖間,作為緩衝葉材。

E 繡球花1枝
強調庭園意象的花材。大型的色塊使花束的周邊更加穩定。

F 尤加利葉6枝
與松枝或繡球花一樣,都是用來作出展開花束周邊的花材。使用葉片較大且色澤較深者,作為目光的重點。

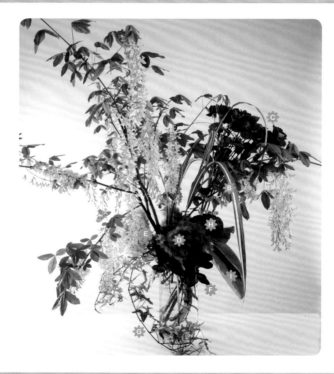

G 常春藤4葉
對於有高度的花束,透過添加了向下垂掛動態感的常春藤,來將花束原本的空間擴展開來。

H 岩白菜2枝
將花束收尾的葉材。在德國經常作為花束最後部分的綠葉來使用。

I 玉簪2枝
將花束收尾的葉材。不但顏色極為適合金鏈花,也符合庭園的印象。

重點

✽ 將金鏈花成串的花房往下垂掛的姿態,確實地展現出來加以綁束。

✽ 花莖與花莖之間重疊的空隙,利用作為緩衝的綠葉來補足,使之更為穩定。
另外,花與花之間的間隔,也以綠葉來作調整。

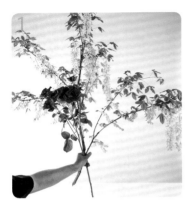

各拿兩枝粗枝與細枝的金鏈花，一邊觀察枝形，一邊決定正面，並暫定玫瑰的位置。

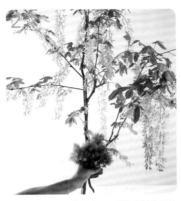

於兩枝金鏈花的枝條之間，添加上松葉以作為緩衝，並事先作添放玫瑰的準備。

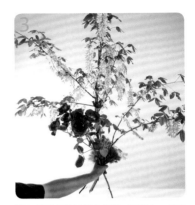

與金鏈花保持恰當的空間，配置上一枝玫瑰。不要垂直添放，最好往前傾斜。這正是因為有松葉的緩衝才能傾斜插入。

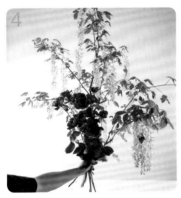

將另一枝玫瑰添放在稍微比步驟3還要低的位置上，作出高低差的層次感。

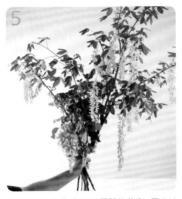

因為想要作出呈現360°展開的花束，因此以螺旋花腳的技法來一邊轉動花束，一邊構成以手抓握的部分。添加繡球花，以便收緊花腳。

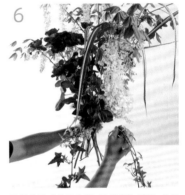

同樣於繡球花的內側，以松葉作緩衝，並添加玫瑰。加入斑葉芒草作重點，並一邊添上尤加利葉、常春藤，一邊補足手邊花莖的空隙，使花束更加安定。

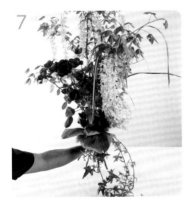

於手握處添加上玉簪與岩白菜的葉子，並將花束收尾。

不光是正面，連反面也要添上葉子。如此一來，才能在插入花器時更加的安定。

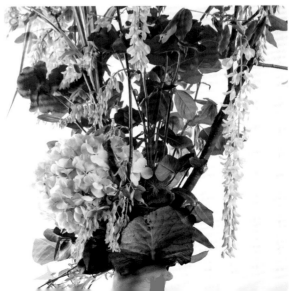

對 花 束 而 言 ， 花 器 所 扮 演 的 角 色

為什麼花卉需要花器呢？因為花器具有提供花朵水分這項實際的功能，但其實並非只有如此單純的原因。有的是為了作為裝飾美麗花束而使用的器皿，相反的，應該也有為了裝飾喜愛的花器，而插上花束這樣的想法吧！因此，花束與花器猶如魚幫水、水幫魚般，是缺一不可的完美組合。

花器的選擇也必須考慮到與花束之間的協調感。花器五花八門，有各種顏色、形狀與質感。在此，將針對平時常用的花器的特點，或適合搭配的花束，來進行詳細解說。試著依個人喜好或搭配傢俱裝潢，收集一些喜歡的花器吧！裝飾花卉的樂趣，以及收到贈禮的喜悅，想必會越來越大喔！

圓形花器

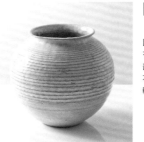

圓形花器適用於所有的圓形花束。因為有足夠的空間足以容納螺旋花腳的莖部寬度，使花束更加穩定。最好選擇比花器稍微再大一點的花束。花器的圓形輪廓也有助於調和花束的輪廓。

[裝飾P.58的花束]

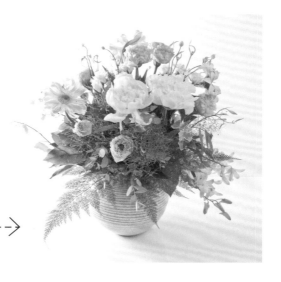

圓形且顏色較深的花器

深色花器會比淺色花器，在外觀上看起來更為沉重的感覺。因此，裝飾的花束，最好選擇稍微大型的花束較佳。相反的，對花束而言，就算選擇較為小型的容器也不錯。

[裝飾P.40的花束]

圓形且具光澤的花器

有的花器表面具有光澤，有的粗糙且不光滑等，具有各種不同的質感。因此，在選擇用於花束上的花材時，應先想好是否適合花器的質感，也極為重要。

[裝飾P.52的花束]

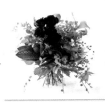

玻璃製花器

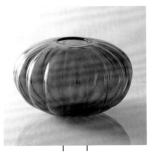

花器分為稍微帶點色彩、無色透明、毛玻璃等，各式各樣不同的種類。無論是具有高雅光澤與透明感的花器，或給人纖細質輕印象的玻璃花器，都是極易搭配任何花束的器具。有時，搭配上手邊現有的玻璃花器，試著插上雅致帶有空氣感的花束，應該也是不錯的選擇吧！

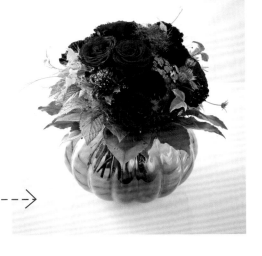

[裝飾P.30的花束]

[裝飾P.46的花束]

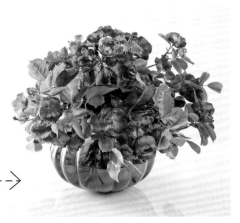

小型器皿

極為適合外型迷你的密集式圓形花束。適合擺放於餐桌中間或桌子旁邊，插入自然率性裝飾的花束。這類小型花器，會讓人想要收集各種不同的形狀或顏色呢！

[裝飾 P.92 的花束]

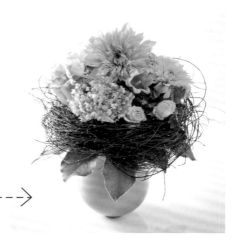

花盆

在歐洲，也是有將盆栽放入各種不同顏色或形狀的套盆裡，來作為裝飾的樂趣。花盆的顏色與種類，也遠比一般花瓶要來得豐富。底部沒挖洞的花盆，亦可以當成花器來利用。

[裝飾 P.36 的花束]

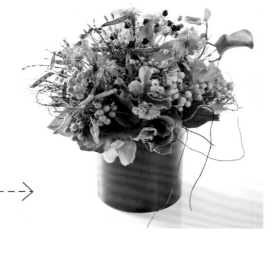

[裝飾封面的花束]

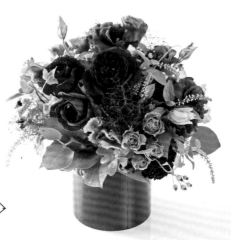

具有高度的花器

此種花器最適用於莖部修長的大型花束，單面花或平行花腳的花束，以及使用枝材的花束等。當使用的花材較少時，最好選擇瓶口較小的細長形花器，會比較合適。花束的穩定感與外觀上的比例，會變得更完美。

[裝飾 P.84 的花束]

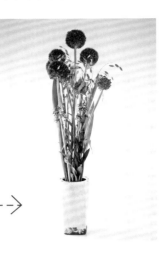

個性派的花器

在個性派的花器當中，有橢圓形花器、傾斜形花器，以及有機型態之抽象輪廓的花器等，種類琳瑯滿目。一邊利用手邊現有的個性派花器與花束各自的特性，一邊思考該如何去組合這兩者，可為我們激發出更多自我的創造力。

[裝飾 P.82 的花束]

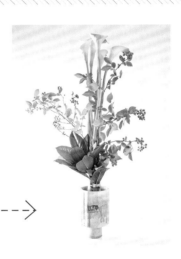

盤狀器皿

只要是能裝水之物，就可以將花束放上去。像是平行花腳的花束、大型的圓形花束與四面露出的花束，只要擁有平衡感，將花腳撐開後，便能輕易站立在花器上。請注意全部的花莖都要浸泡在水裡。

[裝飾 P.68 的花束]

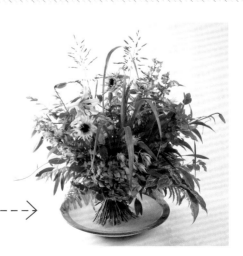

德國花束的歷史

~ 花束演變至今的由來 ~

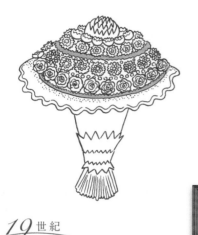

19世紀

【 畢 德 麥 爾 型 】

將耀眼奪目的大型主花置於中央,並
將宛如在庭園裡盛開的小花,呈同心
圓狀規律地配置在主花的周圍,最後
再以紙筒或飾品來修飾。花朵則全部
都加上鐵絲。

19世紀後半

【 龐 巴 度 型 】

花朵以鐵絲固定在苔蘚上,為了防止
花朵枯萎後倒塌,因此以密集式綁法
來加以綁束。可以作成手捧花來拿,
或放在餐桌上擺飾。

【 金 字 塔 型 】

大約在19世紀後半以前,上鐵絲的花
朵,是被固定包圍在一根長長的棒狀
物上,因此無法將莖部放入水中。進
入20世紀,保有長莖的切花逐漸普及
並於市面上流通後,開始被作成能夠
放入水中的花束。原本強硬形象的左
右對稱美學也隨之瓦解,並且從具有
空間感的金字塔型,開始朝向寬闊的
圓形花束發展。

20世紀初

隨著時代變遷
花束的形狀也跟著改變

想隨手綁個花，去取悅某人的行為，早從遠古時代開始就在進行了。這和大家小時候去摘原野上的花來玩，是同樣的心情。如同現在一樣，被花藝設計師或花店視為工作的花束，據說是起源於19世紀。隨著時光的推移，花束也在不斷地進化當中。一切起因於綁花的技術、切花的流通、生產技術與生活文化的進步所致。時代雖然像是背離著自然法則般的持續進化，然而花的表現本身，從人工化、裝飾性的、幾何學的花束開始，伴隨著時代的經過，逐漸轉為崇尚自然的、非人工的、簡單化的美學方向。當越深入瞭解花藝設計就會越清楚體會到，為了創作出美麗的作品，是絕對無法忽視大自然的法則吧！因為花藝設計技巧的絕大部分，都是以自然為本而衍生的。

【 視 覺 型 】

這是一個受到各種流行影響的時代。異國風的植物或個性化的花朵、蘭花等，以較少的枝數，綁成大型花束。細長型的花器也被普遍使用。到了60年代後期，花藝師的手綁技術與搭配品味變得更加纖細，花束作品的質感也隨之提高。

【 平 行 花 腳 技 法 】

將花莖筆直平行綁束的新技巧，漸漸被熟知，且枝條或花朵生動的線條也開始逐漸被強調。進入90年代，自然的表現手法受到更進一步的重視，除了圓形花束與密集式花束之外，也開始製作強調花朵高低差來營造空間感的大型花束。花束的形狀，也因花藝師個性上的差異，產生了更豐富多彩的變化。

【 密 集 式 圓 形 花 束 】

60年代結束的後期，流行使用三種以上不同色彩或形狀的繽紛多彩花束。到了70年代中期左右，利用相同色調來將各種不同種類的花卉綁成同色系的花束，則蔚為主流。接著，進入80年代，使用花朵、綠葉、果實、羽毛或藤蔓等，來表現整體結構的花束，也逐漸被普遍製作。

橋口農場

當初前往德國進修花藝時，最令我感到驚訝的事情，那就是每當我們在製作花束或插花時，花藝師會準備自行採摘的材料來上課的這種作法。

在我研習的花藝專門學校，本身有專屬的田園與庭園，學生們可以在那裡選擇自己需要的植物。如果不夠，還可以前往野外的山上，找尋想要使用的材料，自行採摘回來。之後，我在德國一間園藝店兼花店工作的時候，一大早就要前往花店自家的田地，將花材、葉材或枝材等作切分，一次備齊花店當天所要販賣的花材。身為花藝師的我，曾長期住在德國，並親身在當地工作後回到日本。因此歸國至今的生活，如果沒有繼續那樣的工作模式，我就無法創作出想要製作的商品或作品出來。

目前我所居住的神奈川秦野市，是一處富有大自然恩澤的好地方。幸運的是，自宅也擁有一塊田地。我在那裡種了個人非常喜愛的宿根草，只要覺得喜歡，就會使用在工作與課程上。植物何時冒新芽？是如何生長的？花朵是正在盛開呢？還是逐漸在枯萎當中？親眼目睹並以身體去感受整個過程，從中領悟到的道理，對從事花藝工作的人來說，是非常重要的事。

在作業現場的模樣。

從孕育四季裡應景植物的庭園、花田或大自然，收集材料來綁成花束。

位於丹澤山麓，四周群山環繞的神奈川縣秦野的美麗風光。

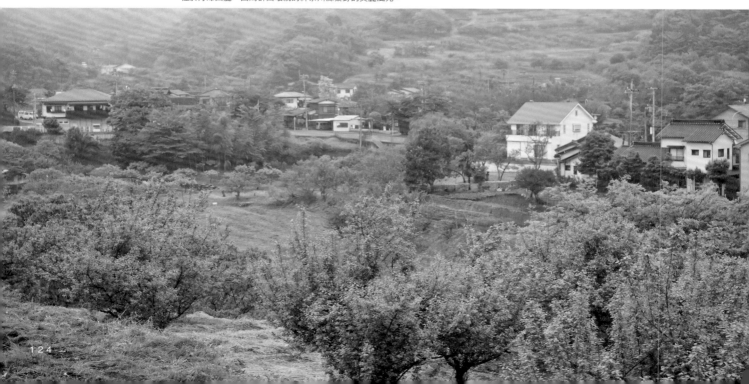

[橋 口 農 場 裡 的 植 物]

日本路邊青

繡球蔥

薰衣草

粉花綉線菊（Gold Mound）

頰紅金雀枝

柏葉紫陽花　　　　西洋耬斗菜

宿根香豌豆花

墨西哥羽毛草

鬼燈檠

加拿大唐棣

玉簪

飛燕草

珊瑚鐘

長壽花

綠薄荷

後記

曾經我也非常不擅長於製作花束。

即使如此，內心還是深切渴望著能夠創作出美麗的作品。

如今回想，才深刻體會到當時自覺不擅長的原因，

單純只是因為嘗試手綁花束的次數不夠多所致。

花束製作，首先要嘗試去綁束的經驗是非常重要的。

技巧是隨著經驗的累積，自然而然就能上手的事。

仔細地觀賞每一株植物，感受植物之美的那份心意，

應該打從一開始便會懷有這樣的初衷。

因為我們處理的材料是植物，是和人類一樣都是自然界的生物。

首先向和我提案此書企劃的誠文堂新光社《Florist》編集部的同仁們，致上最由衷的敬意。

也要感謝鉅細靡遺地陪伴我講述內容與文章的編集者——宮脇灯子小姐。

以及，攝影師中島清一先生、助手加藤達彦先生、

每次攝影，都得不辭辛勞大老遠跑到秦野來，真的很感謝。

特別是有幸能夠透過中島清一先生的眼睛，收錄自己作品的這份幸運，絕對是一生難忘的回憶。

今年春天，從慕尼黑時代就開店的花店老闆過世了。

當初多虧他不斷地給予我這個新手花藝師各種機會，

並透過他那龐大的身軀傳授給我，身為花藝師與為人處世都該擁有的寬大胸懷，是在我心中佔有一席之地的重要人物。

我也想將此書獻給他。

Schauen Sie Herr Winter!

2012年8月　寫於秦野

橋口 学

profile

橋 口 学
Manabu HASHIGUCHI

德國國家認定花藝師名人
hashiguchi arrangements代表
東京FLORENS COLLEGE講師
千葉愛犬動物花藝學園講師

出身於鹿兒島縣薩摩川內市。自1993年起的5年間，在東京銀座的SUZUKI HURORISUTO工作，並師承鈴木紀久子氏。辭職後獨自前往德國，在位於紐倫堡的花藝職業訓練學校與BLUMEN GURAHU花店修業，並取得花藝師國家資格。隨後，進入位於佛萊辛（Freising）的德國國立花卉藝術專門學校Weihenstephaner學習，並於2002年畢業，同時成為德國國家認定的花藝師名人。之後，經歷了在慕尼黑的花店BURUMEN ERUSUDORUHUA工作，直到2006年才回到日本。於神奈川縣秦野市創立hashiguchi arrangements花店。現在，於日本國內各地進行花藝教學或公開表演等，以講師的身分活躍於各個領域。

hashiguchi arrangements花屋
神奈川縣秦野市寺山180-1
Tel：0463-83-3564
Fax：0463-84-7364
http：//www.h-arrangements.com
Mail：info@h-arrangements.com
Blog：http：//ameblo.jp/hashiare/
Facebook：https：//www.facebook.com/hashiguchiarrangements

花の道 ¹⁶

德式花藝名家親傳
花束製作的基礎＆應用

作　　　者／橋口学
譯　　　者／彭小玲
發　行　人／詹慶和
總　編　輯／蔡麗玲
執　行　編輯／劉蕙寧
編　　　輯／蔡毓玲・黃璟安・陳姿伶・白宜平・李佳穎
執　行　美編／陳麗娜
美　術　編輯／周盈汝・翟秀美
內　頁　排版／造極
出　　　版　者／噴泉文化館
發　行　者／悅智文化事業有限公司
郵政劃撥帳號／19452608
戶　　　名／悅智文化事業有限公司
地　　　址／新北市板橋區板新路 206 號 3 樓
電　　　話／(02)8952-4078
傳　　　真／(02)8952-4084
網　　　址／www.elegantbooks.com.tw
電　子　信箱／elegant.books@msa.hinet.net

2015 年 9 月初版一刷　定價 480 元

HANATABA DUKURI KISO LESSON
©MANABU HASHIGUCHI 2012
Originally published in Japan in 2012 by SEIBUNDO
SHINKOSHA PUBLISHING CO., LTD.
Chinese translation rights arranged through TOHAN
CORPORATION, TOKYO.
,and Keio Cultural Enterprise Co., Ltd.

Staff　攝　　影　　中島清一
　　　　藝術指導　　千葉隆道〔MICHI GRAPHIC〕
　　　　設　　計　　千葉隆道・兼沢晴代
　　　　插　　畫　　有留ハルカ
　　　　編　　集　　宮脇灯子

經銷／高見文化行銷股份有限公司
地址／新北市樹林區佳園路二段 70-1 號
電話／0800-055-365
傳真／（02）2668-6220

國家圖書館出版品預行編目資料

德式花藝名家親傳・花束製作的基礎＆應用／
橋口学著；彭小玲譯 . -- 初版 . – 新北市：噴泉
文化館出版，2015.9
　　面；　公分 . -- (花之道；16)
ISBN 978-986-91872-7-5 (平裝)

1. 花藝

971　　　　　　　　　　　　　104017017

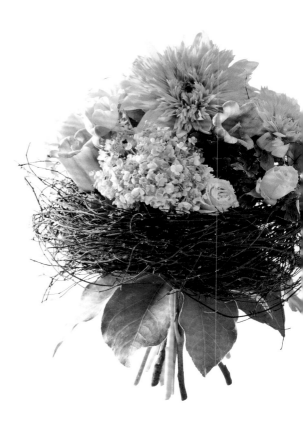

Florist
Meister
的花藝祕訣

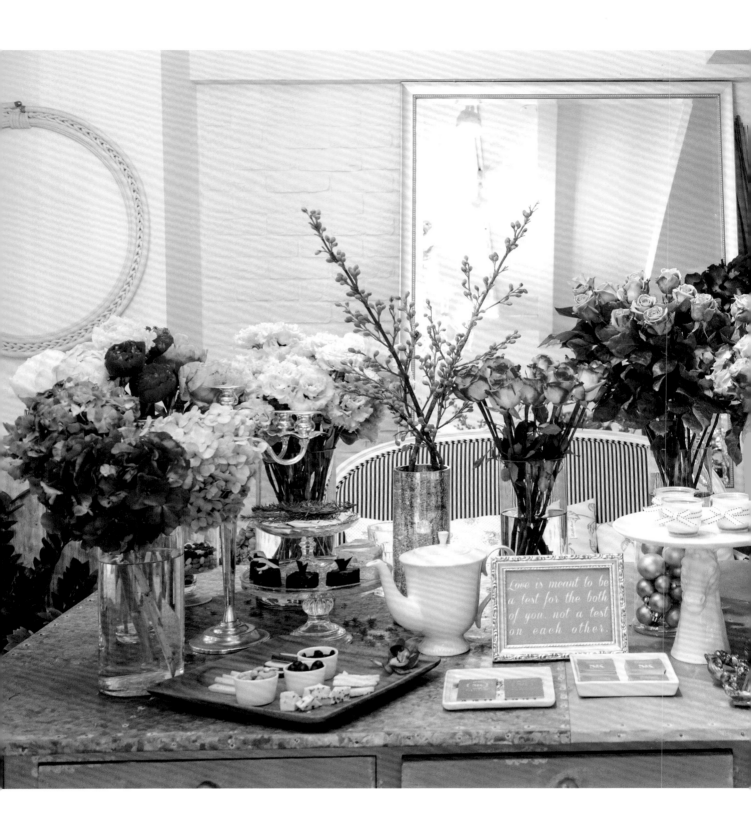

花 時 间

享受最美麗的花風景

定價：450 元

定價：480 元

定價：480 元

定價：480 元

定價：480 元

定價：480 元

定價：480 元

定價：480 元

定價：480 元